내 손 안의
교양 미술

내 손 안의
교양 미술

펑쯔카이 지음
박지수 옮김

올댓
북스

차례

우리가 막 태어났을 때에는 세상이 이토록 편협하고 숨막히는 곳인지 알 수 없었어요. 동심은 싹을 제대로 틔워보지도 못한 채 어른이 되면서 마음속 깊이 숨어들어 갔고 이것이 바로 '인생의 고뇌'의 근원이에요. 인생에서 진정한 자유를 얻으려면 이러한 고뇌를 없애야 하는데, 바로 예술을 통해 이러한 세계를 만날 수 있습니다. 육체는 현실에 묶여 있지만 예술 생활에서는 모든 억눌림을 내려놓고 살아 있음을 느낄 수 있어요. 또 인생의 숭고함을 체험하고 삶의 의미와 가치를 발견할 수도 있어요. 물론 세상을 살아가는 데는 지식과 도덕이 필요하지만, 예술이 없는 생활이 계속된다면 지식과 도덕은 무미건조한 법칙에 불과하고 삶은 더욱 황폐해질 겁니다.

예술적인 생활이란 예술 창작과 감상의 태도를 인생에 적용하는 것, 즉 일상생활에서 예술의 정취를 맛보는 것을 말합니다. 예술적 소

양을 통해 아름다운 세상을 볼 수 있는 안목이 생긴다면 세상은 아름다워 보일 것이며, 우리의 생활도 풍요로워질 거예요.

이 책은 예술, 특히 그림을 통해 동심으로 세상을 바라보는 법을 배우도록 안내합니다. 아이는 인생과 자연을 대할 때 세상일에 얽매이지 않고 있는 그대로 바라보는데, 이러한 태도는 세상의 '진짜 모습', 진정한 예술세계를 들여다보는 것이라고 할 수 있어요. 조금은 서툴러 보이는 동심의 순수함을 어른이 될 때까지 간직할 수 있다면 오랜 수수께끼와도 같은 우주와 인생에 대해 알 수 있고 인생의 이치도 깨달을 수 있을 것입니다.

명화를
감상하기
전에

1

미술은
어떤 쓸모가 있나요?

"그림은 어떤 쓸모가 있는 건가요?"

전시회에서 누군가 저에게 이렇게 묻는다면, "그림에 실용적인 가치는 없어요."라고 대답할 거예요.

순수 미술에서 그림의 본질은 '아름다움'입니다. 아름다움은 실용적인 지식이 아니라 감상을 통해 느끼는 감정이죠. 화가는 자신이 발견한 아름다움을 그림으로 표현할 뿐이지 지식을 가르치려고 그리는 게 아닙니다. 그림을 감상하는 사람도 감정에 따라 아름다움을 감상하면 그만이에요. 진정한 그림이란 표현하고 감상하는 것이지 현실적인 목적을 가지고 있지 않습니다. 그러니 영정 초상화, 백과사전 그림, 명승지 그림, 광고책같이 설명이나 실질적인 목적을 가지고 그려진 그림은 예술적인 그림이라 할 수 없습니다. 그렇다고 해서 실용적인 그림이 가치가 없다는 뜻은 아니에요. 단지 실용적인 그림과 예술적인 그림은 성격이 전혀 다르다는 겁니다.

그러니 전시회에 가서 그림을 앞에 두고 온갖 지식을 동원해 그림

을 분석하지 말아 주세요. 비록 예술적인 그림이 실용적이지 않더라도 실용적인 그림보다 우리 삶에 미치는 영향이 훨씬 크니까요.

만약 인간에게 감정이 없다면 이 세상은 냉혹하고 삭막한 생존경쟁의 전쟁터에 불과하듯이, 이 세상에 미술이 없다면 우리의 삶은 적막하고 무미건조해질 거예요. 미술은 감정의 산물이자 삶의 위안이 된답니다. 미술이 주는 위안을 통해 우리의 감정은 긍정적인 변화를 일으킬 수 있어요. 그러므로 '진정한 그림은 실용적인 가치가 없지만, 이런 그림들이야말로 효용 가치가 크다'라는 역설이 성립하는 것입니다.

그림의 주된 목적은 '눈을 즐겁게 한다'는 것입니다. 그림을 그리는 건 아름다운 형태와 색채를 갖춘 자연 속 사물을 평면에 정교하게 배치하는 것이에요.

예를 들어, 과일 가게에 놓여 있는 과일을 아름답다고 느끼기는 어렵지만, 과일을 쟁반에 담은 뒤 창가 티테이블 위에 올려놓으면 과일의 형태와 색채가 아름답게 느껴질 거예요. 또 시끄럽고 복잡한 시가지는 아름답게 보이지 않지만 차창 밖을 스쳐 지나가는 시가지는 한 폭의 풍경화처럼 아름다워 보입니다. 우리가 눈으로 느끼는 아름다움이란 특정 사물에 국한되어 있지 않아요. 아름다움이란 사물의 성질이 아니라 사물의 조합에 따라 좌우되는 것입니다. 그것이 때로 호화롭고 넓은 집보다 오막살이 초가집이 아름다워 보이는 이유예요.

그림은 자연의 사물을 소재로 삼고 있기 때문에 자연을 모방할 수밖에 없어요. 하지만 있는 그대로 모방하는 것이 아닌 '변형'과 '미화'

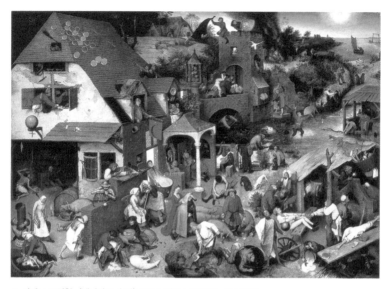

● 피테르 브뤼헐, 〈네덜란드 속담〉, 1559, 캔버스에 유채, 117×163cm

이 그림은 자연의 사물을 소재로 삼고 있기 때문에 자연을 모방할 수밖에 없다. 하지만 그림에서 묘사하는 자연물은 진짜 자연물을 있는 그대로 모방한 것이 아닌 '변형'과 '미화'를 거쳐 만들어진 것이다.

의 과정을 거칩니다. 여기서 '변형'과 '미화'라는 건 '눈을 즐겁게 한다'는 뜻이에요. 즉 아름다운 형태와 색채의 창작을 통해 주관적인 마음을 표현한 것입니다. 그래서 지나치게 사실적인 그림은 그리 높은 평가를 받기 어려워요.

우리는 아름다운 풍경을 보면서 "그림 같다"라고 하고, 아름다운 그림을 보면서 "진짜 같다"라고 말하는데, 참 모순적이죠. 이것을 어떻게 설명할 수 있을까요?

2

예술 창작이 감상보다
더 가치가 있나요?

예술을 창작하는 사람이라면 다음과 같은 심리 과정을 거치게 됩니다. 먼저 작가의 마음속에 무의식적으로 생겨난 깊은 감정은 이미지image가 되고, 작가는 이를 글로 쓰거나 형태, 선, 색으로 묘사하거나 소리로 표현하여 상징적인 예술작품(시, 그림, 음악)을 완성합니다. 한편, 예술 작품을 대하는 감상자는 먼저 글을 읽거나 형태, 선, 색을 분별하거나 음표를 읽어 그 의미를 파악해요. 이렇게 하면 의미가 하나의 광경처럼 눈앞에 펼쳐지고 마음속에 이미지가 만들어집니다. 이로써 감상자도 작가의 마음속에 생겨났던 깊은 감정을 무의식적으로 공감할 수 있게 되죠.

작가와 감상자는 이렇게 서로 감정을 공유할 수 있습니다. 작가의 마음속 깊은 울림이 감상자의 마음속 깊이 전달되기 때문이에요. 따라서 진정한 의미의 예술 감상은 '창작의 재현'이라 할 수 있으며, 이를 일종의 창작으로 볼 수도 있습니다. 작가가 능동적인 창작을 한다면 감상자는 수동적인 창작을 하는 것이죠.

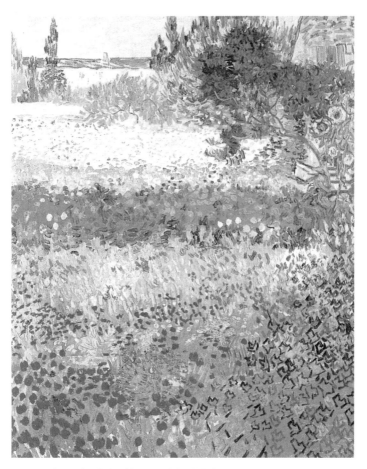

● 빈센트 반 고흐, 〈꽃이 핀 정원〉, 1886, 캔버스에 유채, 92×73㎝

예술 감상이란 작가의 마음속 깊은 울림이
감상자의 마음속 깊이 전달되는 것이다.

따라서 완벽한 감상은 창작만큼 가치 있는 일이에요. 감상을 그저 보고 듣기만 하는 단순한 일로 여기고 창작만을 높이 평가하는 건 굉장히 얄팍한 견해예요. 진정한 감상은 창작만큼이나 어려운 일인데, 그건 창작자와 같은 마음이 필요하기 때문입니다.

예술품을 창작하거나 감상하면서 우리는 두 가지 즐거움을 얻을 수 있어요. 하나는 자유, 또 하나는 순수함이에요.

일상생활에서는 환경적 제약으로 인해 우리의 마음을 자유롭게 펼칠 수가 없어요. 매사 신중하고 조심해야 하며 시비를 가리고 득실을 따집니다. 그런데 예술을 접할 때는 마음이 풀어지면서 스스로의 생각과 바람, 이상을 자유롭게 표출할 수 있을 뿐 아니라 위안을 받고 일상의 스트레스를 조절할 수 있어요.

누구나 아름다운 풍경을 좋아하지만 그런 풍경을 항상 볼 수 있는 건 아니에요. 하지만 아름다운 풍경을 그림으로 표현하면 쉽게 녹아 버리는 눈도 일 년 내내 사라지지 않게 할 수 있고, 순식간에 사라지는 무지개도 영원히 붙잡아 둘 수 있습니다. 사람을 보면 놀라 날아가는 새도 나뭇가지에 영원히 머물게 할 수 있고 폭포도 거실이나 침실에 옮겨 놓을 수 있죠. 이렇게 사물과 경치를 직접 그리든 타인의 작품을 감상하든 그 가운데서 자유라는 즐거움을 느낄 수 있는 것입니다.

예술을 가까이하면 순수해지는 즐거움도 얻을 수 있습니다. 우리는 일상에 너무 익숙해진 탓에 대상이 가진 진짜 모습을 잘 보지 못하지만, 예술에서는 모든 익숙함에서 벗어나 대상 그 자체의 모습을 표현할 수 있습니다. 장엄한 모습으로 영원히 타오르는 그림 속 태양이

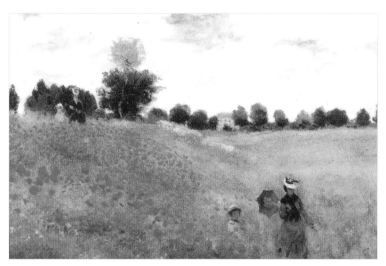

● 클로드 모네, 〈양귀비 들판〉, 1873, 캔버스에 유채, 50×65㎝

예술 작품을 감상할 때에는 마음속에 어떤 감정이 생긴다. 예를 들어 활짝 핀 꽃을 보면 기쁜 감정이 생기는데, 마치 꽃이 이러한 감정을 가지고 있는 듯 느껴지는 것이다. 이것이 바로 '감정이입'이다.

야말로 태양의 진짜 모습이고, 산과 물이 있는 그림 속 들판이야말로 대지 자체의 모습이죠. 즐겁거나 슬픈 감정을 갖고 있는 그림 속 소와 양의 모습은 그들 스스로의 삶이 표현된 거예요. 우리는 이렇듯 예술을 통해서 있는 그대로 만물의 모습을 볼 수 있는 겁니다.

3

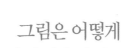

그림은 어떻게
감상해야 하나요?

어린 시절 들판에서 뛰어 놀다가 두 다리를 벌리고 허리를 숙여 풍경을 거꾸로 바라본 적이 한 번쯤 있을 겁니다. 그럼 익숙했던 들판과 집들이 낯설게 느껴지면서 처음 보는 아름다운 풍경으로 보였지요! 혹은 아름다운 풍경을 만나면 가끔씩 손가락으로 원을 만들어 눈앞에 펼쳐진 풍경을 바라보곤 해요. 비록 어린 시절 보았던 풍경만큼 아름답진 않지만 평소 보았던 모습보다 신선하게 느껴집니다.

거꾸로 보거나 손가락 원을 통해 보는 풍경이 평소보다 참신하고 아름다워 보이는 이유는 무엇일까요? 아마도 눈앞의 풍경이 '변형' 작용을 거쳐, 꽉 막힌 사고에서 벗어나 현실 세계의 새로움과 아름다움을 자연스레 발견하게 해주기 때문일 겁니다.

마음속의 렌즈

누구나 마음속에 렌즈가 하나씩 있습니다. 이것을 통해 보면 더 이상 '변형'의 힘에 기대지 않고도 아름다운 세상을 볼 수 있어요. 렌즈

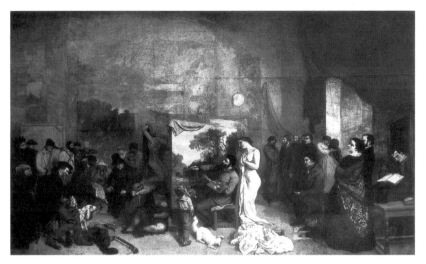

● 귀스타브 쿠르베, 〈화가의 작업실〉, 1855, 캔버스에 유채, 359×598cm

예술은 기교가 아닌 영혼의 활동이며, 세상사의 일부가 아니라 세상을 초월한 최고 경지의 활동이다. 그림은 상품이 아니며, 실용품도 아니다. 그림을 연습하는 건 손목을 움직이는 것이 아니라 마음을 연마하는 것이고, 그림은 눈으로 보는 것이 아니라 마음으로 보는 것이다.

를 통해 삼라만상을 바라보면 모든 사물이 실용성과는 무관해지고 오로지 고유한 사물로서 존재감을 갖는 생명체로 변한답니다. 사물 하나하나가 독립적인 존재가 되는 거죠. 집은 단순히 사람이 거주하는 곳이 아니고, 자동차는 교통수단이 아니에요. 꽃은 열매를 맺기 위한 것이 아니고, 과일은 사람들의 먹거리가 아니에요.

이 '렌즈'는 돈을 주고 살 필요가 없고 누구나 마음속에 만들어낼 수 있어요. 일상생활에서 우리는 여러 가지 일들에 치여 이 렌즈를 사용하지 않아요. 하지만 시골 들판을 산책하거나 깊은 밤 달빛 아래에 서 있을 때면 마음껏 이 렌즈를 사용합니다. 전시회장에서도 이 렌즈를 사용할 수 있습니다.

그림 감상법

예술 작품 중에서 가장 비평하기 쉬운 건 그림일 거예요. 시간을 들여 읽어야 내용을 알 수 있는 문학 작품과 달리 그림은 단시간(단 몇 초) 내에 볼 수 있기 때문입니다. 게다가 그림에 묘사된 것이 무엇인지도 대개 한눈에 알아볼 수 있거든요. 귀로만 듣고 모든 걸 이해해야 하는 음악과도 비교할 수 없습니다.

그래서 사람들은 그림을 보고 나면 이런저런 비평을 쏟아내요. 예

● 산드로 보티첼리, 〈비너스와 마르스〉, 1484, 유화, 69.2×173.4㎝
간혹 대가의 그림이거나 유명인의 초상화를 봤을 때 감탄하는데, 그림의 부속적인 부분만 들여다본다면 그림 본연의 모습을 보지 못한다.

를 들어 "이 그림은 ~ 같아.", "~는 실물과 똑같지 않아.", "~를 가장 잘 그렸어."라고 말이에요. 혹은 문학에 사용되는 다양한 수식어를 따와 지식을 뽐내기도 합니다.

일반적으로 그림을 감상하는 데 있어 쉽게 저지르는 오류는 세 가지가 있어요. 첫 번째는 무엇을 그렸느냐에 집착하는 것, 두 번째는 그림에 표현된 의미에 집착하는 것, 마지막으로는 거창한 비평을 늘어놓는 것입니다.

이런 것들은 모두 진정한 그림 감상과는 거리가 먼 태도입니다.

4

그림과 전시회장

전시회장에서

세상의 다양한 벽 중에서 가장 많이 주목받는 벽은 바로 전시회의 벽일 겁니다. 예전에 영국에서 열린 전시회에서 유명한 화가인 조지프 말로드 윌리엄 터너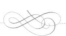(1775-1851)와 존 컨스터블John Constable(1776-1837)의 작품이 나란히 걸린 적이 있었어요. 작품이 진열된 뒤 전시회장 중앙에서 홀로 자신의 작품을 살펴보던 존 컨스터블은 그림에 빨간색을 살짝 덧칠했습니다. 다음날 전시회장을 찾은 윌리엄 터너는 자신의 작품을 보자마자 경악했어요.

"대체 누가 내 작품을 망가뜨린 거야?"

그 이유는 전시회장의 벽에서 색채가 굉장한 효과를 만들어 냈기 때문이었어요. 빨간색이 덧칠되면서 존 컨스터블의 작품은 더욱 빛이 났고, 옆에 걸린 윌리엄 터너의 작품은 상대적으로 빛을 잃었던 거예요!

프랑스 최고의 화가인 앙리 마티스Henry Matisse(1869-1954)는 이런

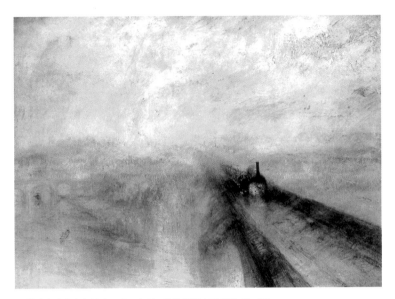

● 윌리엄 터너, 〈비, 증기 그리고 속도〉, 1844, 캔버스에 유채, 91×122cm

말을 남겼습니다.

"흰 종이에 잉크를 떨어뜨리면 잉크가 주변의 흰 종이와 미묘한 관계를 맺게 된다."

이는 그림을 걸어두는 위치가 얼마나 중요한지 말해주고 있지요.

이처럼 전시회장의 벽은 세상에서 가장 중요한 공간 중 하나입니다. 그렇기 때문에 약간의 변화에도 굉장히 큰 영향력을 발휘할 수 있어요.

화면 속 사물의 배치도 굉장히 중요해요. 그림에 묘사된 이미지의 위치는 마음대로 바꿀 수 없고 서로 밀접한 관계를 맺고 있기 때문에 하나만 움직여도 다른 곳에 영향을 미치게 됩니다. 이미지가 묘사되

흰 종이에 잉크를 떨어뜨리면
잉크가 주변의 흰 종이와 미묘한
관계를 맺게 된다.

—앙리 마티스

얀 페르메이르, 〈회화의 기술, 알레고리〉,
1665년경, 유화, 120×100㎝

어 있지 않은 여백도 마음대로 늘리거나 줄일 수 없어요. 다시 말해서 그림에는 불필요한 공간이 하나도 없어요.

또 크기가 크고 복잡한 물체를 그린 그림이더라도 '집중'과 '수렴'의 의미로 생각해보면 결국 하나의 초점, 하나의 체계를 이루고 있다는 것을 알 수 있어요.

화면의 다양한 사물은 서로 밀접한 관계를 유지하면서 그림의 분위기를 만들어 냅니다. 마치 눈썹, 눈, 코, 입이 모여 하나의 얼굴을 만들어 내는 것과 같아요. 예를 들어, 웃는 얼굴은 입이나 눈으로만 웃는 것이 아니라 얼굴 전체적으로 웃고 있는 모습이에요. 만약 한 부분

이라도 웃고 있지 않다면 웃는 모습의 균형이 깨져버리죠. 그림도 마
찬가지예요. 웅장함을 표현한 그림이라면 그림의 일부분이 아닌 그림
전체에서 웅장함이 느껴져야 해요. 터치 하나라도 어긋나면 전체적인
웅장함이 깨져버려요. 우아함, 산뜻함도 마찬가지예요. 그러므로 "한
획에 전체가 담겨 있고, 한번 완성하고 나면 획을 늘리거나 줄일 수
없다"라는 말이 나오는 것입니다.

5

회화와 사진,
그리고 영화

 화가는 그림을 그릴 때에 흰 종이(또는 캔버스)를 두고 온갖 고민에 빠지곤 합니다. 흰 종이는 마치 움직이지 않는 물과 같고, 처음 붓 터치를 하는 것은 물 위로 조약돌을 던져 조약돌이 떨어진 곳을 중심으로 수면이 물결치는 것과 같아요.

 터치를 시작하면 붓이 상하좌우로 끊임없이 움직이면서 흰 종이를 다양한 크기로 분할합니다. 그리고 각각의 부분은 조화로운 음들이 하나의 화음을 이루는 것처럼 전체 화면의 어울림을 만들어 냅니다. 일반적으로 붓으로 터치한 부분만 생각하지 터치하지 않은 '여백'은 중요하지 않은 것처럼 생각하기도 합니다. 하지만 이렇게 생각한다면 화면의 아름다움을 영원히 느낄 수 없습니다.

 그림을 '크게' 볼 수 있다면 점 하나도 단순한 점이 아니라 전체 중의 일부로 보이게 되죠. 아름다운 구도를 갖춘 그림에서는 점 하나, 터치 하나가 조화를 이루고 있기 때문에 마음대로 요소를 추가하거나 줄이며 수정할 수 없어요.

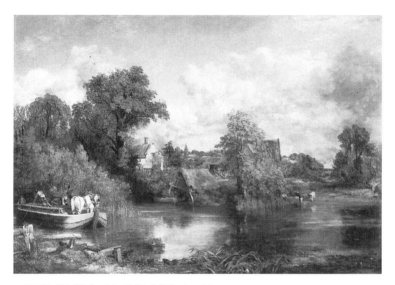

● 존 컨스터블, 〈백마〉, 1819, 캔버스에 유채, 131×188㎝

조화로운 화면은 '다양성의 통일'의 경지에 도달한 것입니다. 여기서 '다양성의 통일'이란 크기, 형태, 성질이 다른 각각의 면, 선, 점이 전체를 이루면서 하나로 어우러졌다는 뜻이에요.

회화의 첫 번째 특징 - 화면의 미

자연에서 아름다운 사물을 골라 변형하면 특별한 정취의 화면을 구성할 수 있어요. 예를 들어, 수직으로 서 있는 난초는 무수히 많은 난초 중에서 그림으로 담기에 적합한 모양을 골라 쓸모없는 부분은 버리고 아름답지 않은 부분을 수정한 다음 가장 뛰어난 터치로 화면을 구성한 것입니다. 이는 난초의 순수성, 미화 또는 회화성이라 말

할 수 있어요. 사진이 그림만 못한 이유는 수정, 즉 '정리' 과정이 없기 때문이에요. 따라서 사진 속 난초는 아무리 사물을 정성껏 고르고 빛을 조절하고 뛰어난 인화 기술을 사용한다고 해도 그림 속 난초가 담고 있는 정서를 담아낼 수 없습니다.

그림은 사람의 손목 근육의 느낌으로 자연물의 강함과 부드러움, 무게, 굵기 등 다양한 특성을 가늠하여 표현합니다. 한 폭의 그림에는 작가의 마음과 손의 움직임이 활발하게 표현되어 있죠.

● 장원사(張元士: 명대 화가—역주)의 수선도
그림으로 담기에 적합한 모양을 골라 가장 뛰어난 터치로 수직의 화면을 구성했다.

이렇게 그려진 그림을 보면서 감상자의 마음도 필법에 따라 함께 움직이는데. 이것이 바로 예술적 공감이라 할 수 있습니다.

회화의 두 번째 특징 – 순간의 미

그림의 또 다른 특징은 바로 순간의 미예요. 즉 순간적인 현상을 과거, 미래의 변화 없이 독립적으로 아름답게 표현하는 것입니다. 예를 들어, 달이 떠 있는 풍경을 그릴 때는 고요하고 아름다운 모습을, 눈이 내린 풍경을 그릴 때는 맑고 깨끗한 상태 고유의 모습을 그리는

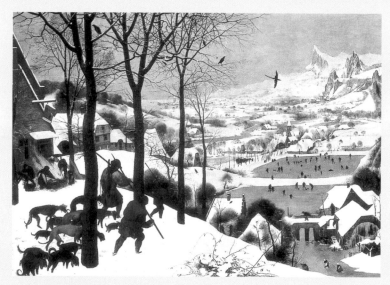

● 피테르 브뤼헐, 〈사냥꾼의 귀가〉, 1565, 캔버스에 유채, 117×62cm

회화의 특징 중 하나는 바로 순간의 미다.
즉 순간적인 현상을 과거, 미래의 변화 없이 독립적으로
아름답게 표현하는 것이다.
예를 들어 눈이 내린 풍경을 그릴 때는
맑고 깨끗한 상태 그 순간의 모습을 그리는 것이다.
바로 여기에 회화의 미가 있다.

것입니다. 바로 여기에 순간의 미가 있어요.

영화가 회화와 다른 점이 바로 이 부분입니다. 종합예술인 영화는 시간과 공간을 모두 갖추고 있으며 언어 대신 수많은 연속적인 그림으로 만든 소설에 비유할 수 있어요. 회화의 순간의 미와는 전혀 다르죠. 따라서 영화가 아무리 발달해도 절대로 회화를 대체할 수 없습니다.

6

서양 회화의 특징

회화는 묘사하는 소재에 따라 두 가지로 나눌 수 있어요. 하나는 묘사하는 사물의 의미와 가치, 즉 내용을 중시하는 것이고, 다른 하나는 형태, 색, 위치, 분위기 같은 화면을 중시하는 것입니다. 전자는 마음을 중요하게 생각하고, 후자는 눈을 중요하게 생각하죠. 동양의 산수화 등은 꽃과 나무, 새와 짐승, 곤충, 말, 바위 등을 그림의 소재로 삼고 있지만, 소재를 취사선택하는 데 있어 분위기를 표현하거나 상징적인 의미를 함축하는 경우가 많습니다.

동양의 산수화 등은 그림 속에 시적 정취를 담아 표현해요. 산과 물, 나무와 바위에 대한 구상 방식이나 구도, 그림에 표현된 모습, 채색 모두 몽환적인 느낌을 자아내죠. 이에 비해 서양화는 현실감이 충만합니다.

(1) 선과 투시법

산수화나 수묵화 등에서는 선을 많이 사용하지만, 서양화에서는

선이 두드러지지 않습니다.

사실 사물에는 선이 없어요. 선은 화가가 두 물체의 경계를 표시하는 데 사용하는 것이에요. 예를 들어 선으로 사람의 얼굴을 묘사하는데, 실제 사람의 얼굴에는 이러한 선이 없습니다. 이 선은 얼굴과 배경의 경계선인 셈이죠. 서양화에서는 각 사물의 경계만 있을 뿐 경계를 나타내는 선을 그리지 않아요. 따라서 서양화는 실물과 굉장히 유사합니다.

또, 서양화에서는 투시법을 매우 중요하게 생각합니다.

투시법이란 평면 위에 사물을 입체적으로 표현하는 기법이에요. 서양화는 실물과의 유사성을 추구하기 때문에 투시법을 중요하게 여기죠. 서양화에 표현된 시가지, 가구, 물건 등을 보면 형체가 정확하고

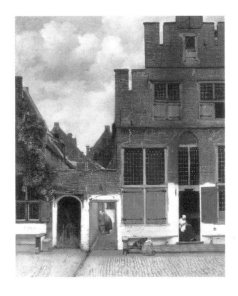

얀 페르메이르, 〈델프트의 집 풍경〉,
1657-1668년경, 캔버스에 유채,
54.3×44cm

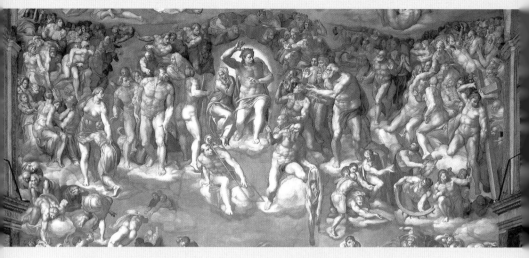

● 미켈란젤로 부오나르티, 〈최후의 심판〉(일부), 1534-1541, 프레스코화, 1370×1220㎝
이 작품은 미켈란젤로가 그린 인물 벽화이다. 서양에서는 인물화를 그릴 때 반드시 해부학을
먼저 연구해야 한다. 서양화는 사실 묘사를 중시하기 때문에 실제 인체의 모습과 동일하게 그
려야 한다.

실물과 똑같습니다.

또 동양의 인물화는 해부학을 중시하지 않지만, 서양의 인물화는
해부학을 중시합니다.

동양의 인물화는 인물의 특징을 표현하기 위한 것이지 신체 각 부
위의 크기와 비율을 따지기 위한 것이 아닙니다. 그래서 남자는 얼굴
은 평범하지만 건장한 몸을 가지고 있으며, 몸과 얼굴의 비율이 맞지
않습니다. 여자는 아름다운 눈썹과 앵두 같은 입술에 좁은 어깨와 가
는 허리를 가지고 있어요. 또 강렬한 인상을 추구하기 때문에 인물의

특징을 과장해서 표현하는데, 남자는 우람함으로, 여자는 가냘픔으로 그 특징을 충분히 표현합니다.

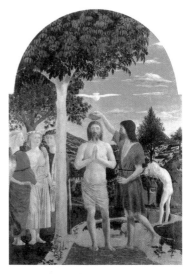

● 피에로 델라 프란체스카, 〈그리스도의 세례〉, 1442-1445, 캔버스에 유채, 167×116㎝

(2) 배경의 충실한 묘사

서양화는 모든 사물에 반드시 배경이 있습니다. 예를 들어, 과일은 탁자가 배경이고, 인물은 실내나 야외가 배경이에요. 화면을 꽉 채워 여백을 남기지 않아요. 서양화는 사실 묘사를 중시하기 때문에 반드시 배경을 그려 넣어요.

(3) 소재

서양에서는 그리스 시대부터 인물을 주요 소재로 삼아왔고 중세 시대의 종교화는 대부분 군중을 소재로 삼고 있어요. 풍경화가 독립적인 지위를 갖게 된 이후에도 인물화는 꾸준히 서양화의 주요 소재가 되었습니다. 고대 서양화에서 풍경은 인물의 배경으로만 활용되었고, 화법도 굉장히 미숙했어요. 18세기 말에 이르러서야 풍경화가 독립적인 지위를 갖게 되었고, 화법도 진화하기 시작했어요. 동양의 산수화는 대부분 산의 정경을 담고 있으며, 드문드문 집이나 다리, 정자 등

● 로베르 캉팽, 〈수태고지〉, 1430-1435, 86×92㎝

서양화는 구도가 꽉 차 있다. 한 폭의 그림에 물체가 가득 채워져 있고, 근경, 중경, 원경이 모두 들어가 있다.

의 건축물이 간략하게 표현되어 있습니다. 이에 반해 서양의 풍경화는 산과 물, 들판과 도시의 모습을 담고 있으며 '도시 풍경'을 상당히 중요하게 생각해요.

(4) 화면의 배치

서양화의 화면은 대부분 황금 비율을 따르고 있어요. 황금 비율 공식은 '긴 변 : 짧은 변 = (긴 변 + 짧은 변) : 긴 변'으로 그 비는 약 1.618 대 1이에요.

서양화에서는 정사각형, 원형 또는 길이가 긴 형태의 화면을 거의 찾아볼 수 없습니다. 서양화는 사실적인 묘사를 위해 화면에서 풍경과 사물이 원근법에 따라 배치되기 때문에 화폭의 길이와 폭의 차이가 많이 나지 않아요.

7

인상파
회화 감상법

인상파가 등장하면서 회화는 기술적이고 전문적으로 변했습니다. 매일 캔버스 위에서 색채를 가지고 노는 기술을 가진 사람뿐만 아니라 일반인들도 조금이나마 이러한 회화의 장점을 이해할 수 있게 되었죠. 이것이 바로 인상파 화가들을 '빛의 시인'이라 부르는 이유예요.

시인이 언어를 사용하여 시를 짓는 것처럼 인상파는 '빛'으로 시를 지었습니다. 일반적인 언어는 누구나 이해할 수 있지만, '빛의 언어'는 아무나 이해할 수 없어요. 이들이 만든 '빛의 시'를 읽으려면 먼저 '빛의 언어', '색의 글자'를 알고 있어야 하죠. 그런데 이를 이해하려면 상당한 연습이 필요합니다.

'빛의 시'라 불리는 인상파 회화를 언급하지 않아도, 예술 감각에 대한 소양이 부족한 감상자에겐 일반 언어로 쓰여진 '문학'을 이해하기도 쉽지 않을 겁니다. 소설을 읽어도 겉으로 보이는 사실만 보고, 그 사실에만 흥미를 느낄 뿐이죠. 이는 그림을 감상할 때 묘사된 사물의 외형만 보고 흥미를 느끼는 것과 별반 다르지 않습니다. 사람들이 기

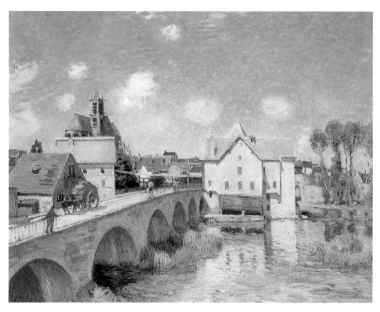

● 알프레드 시슬레, 〈모레의 다리〉, 캔버스에 유채, 73.5×92.5cm, 1893

드 모파상Guy de Maupassant의 소설 〈목걸이〉를 많이 읽는 건 단지 빌려온 가짜 목걸이를 잃어버렸는데 진짜 보석으로 오인하여 10년이나 부지런히 일하며 갚았다는 이야기의 독특함 때문이에요. 사람들이 영국의 신낭만파 회화를 좋아하는 것도 단지 셰익스피어 작품의 배경을 묘사하고 있다는 이유 때문이죠. 언어의 아름다움과 형태, 선, 색채, 광선의 아름다움을 진정으로 음미할 수 있는 사람이 세상에 얼마나 있을까요?

'빛의 시'를 만든 인상파 회화를 이해하는 가장 좋은 방법은 음악을 듣거나 서예를 감상하는 태도를 적용해 보는 것입니다. 다양한 높

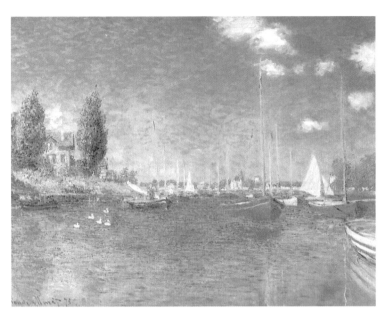

● 클로드 모네, 〈아르장퇴유의 붉은 보트〉, 1875

낮이·장단·강약의 음으로 구성된 음악과, 다양한 굵기·길이·크기·농담의 선으로 구성된 서예 작품의 아름다움을 느낄 수 있다면 같은 원리로 각양각색의 빛과 색의 덩어리나 선, 점으로 이루어진 인상파 회화가 아름답게 느껴질 거예요. 이러한 회화의 아름다움이 바로 '빛의 언어', '색의 글자'예요. 음악의 아름다움을 진정으로 이해하는 사람은 곡의 제목을 묻지 않아요. 그래서 대부분의 악곡은 작품 번호로 표시되어 있어요.

　서예를 진정으로 이해하는 사람은 글자의 파손된 부분이나 누락된 부분을 문제 삼지 않아요. 그래서 깨지고 잘린 돌비석도 탁본으로

보존되고 있어요. 마찬가지로 회화를 진정으로 이해하는 사람도 어떤 사물을 묘사한 것인지 묻지 않아요. 그래서 건초더미와 물을 소재로 한 여러 장의 그림이 연작될 수 있었던 거예요.

동양의 영향을 받은
서양 회화

　19세기 이전만 하더라도 서양 화풍과 동양 화풍은 완전히 달랐습니다. 19세기 말 이후, 서양화가 동양 회화의 영향을 받으면서 동서양 미술이 점차 융합되는 형태가 나타나기 시작했어요. 이는 회화의 변천일 뿐만 아니라 유럽의 현대 예술사조에 있어 주목할 만한 부분이에요.

　유럽 현대 회화의 선구자는 폴 세잔Paul Cézanne(1839-1906)입니다. 그는 '만물은 나의 탄생으로 존재한다'라는 예술관을 가지고 있었어요. 폴 세잔은 그림을 그릴 때에 붓질을 시작하면 수정하지 않고 단번에 완성했습니다. 이는 서양의 사실파, 인상파, 객관주의 예술에 대한 혁명이자, 서양화에 동양적인 주관적 요소가 처음으로 가미된 화풍이에요. 이러한 화풍은 빈센트 반 고흐Vincent van Gogh(1853-1890)에 이르러 더욱 두드러졌어요. 뚜렷한 선과 선명한 색채, 단순한 표현법은 서양화가 동양의 영향을 받았다는 증거입니다.

　폴 세잔과 빈센트 반 고흐 등이 이러한 화풍을 만들어낸 이후, 대

 # 회화의 WHAT & HOW

수천 년간 회화 묘사에서는 '무엇(what)'을 중요하게 여겼다. '어떻게(how)'에 대해선 그다지 중요하게 생각하지 않았다. 이 사실을 깨달은 인상파 화가는 순수하고 맑은 눈으로 자연의 순간을 보고 그렇게 받아들인 인상을 캔버스에 그렸을 뿐 그것이 무엇인지는 묻지 않았다. '의미의 세계'를 잊고, '색의 세계', '빛의 세계'를 관찰했다. 그 결과 그림의 소재를 중시하는 과거 방식을 뒤집고 '색'과 '빛'을 묘사한 새로운 회화가 등장했다.

그렇다면 회화에서 what과 how 중 무엇이 중요할까? 예술적 특징을 생각한다면 회화는 공간미를 표현하는 것이므로 how를 중요하게 여겨야 한다. 즉 '화법'이 주가 되고 '소재'가 부가 되어야 한다.

그런 의미에서 인상파는 동양의 산수화와 마찬가지로 '화면'을 중요하게 여겼다. 하지만 산수화가 화면의 선, 필법, 기품을 중시했다면, 서양의 인상파 회화는 화면의 '빛'을 중시했다. 인상파 화가들은 빛이 있는 곳이라면 무엇인지 묻지도 않고 그림의 소재로 삼았다. '해바라기'는 인상파 화가들의 상징이라 할 수 있다. 인상파의 선구자인 클로드 모네(Claude Monet, 1840-1926)는 동일한 건초더미를 15편의 그림으로 연작했다. 아침과 저녁, 어둠과 밝음에 따라 다양하게 변하는 건초더미의 모습을 묘사했다.

모네는 야외에서 그리는 외광파의 창시자로 '해바라기파' 화가의 표본이었다. 그는 건초더미 외에도 명작인 '물'과 '수련'을 연작했다. 그중 몇몇 작품은 화면 전체가 물로 가득하고, 물 위에 수련 몇 송이가 떠 있다. 기존의 회화를 감상하는 안목으로 이러한 화법과 구도를 본다면 이상하고 격식이 없는 그림이라 말할지도 모른다. 하지만 모네는 단조로운 물에 비치는 빛과 색의 변화에 큰 흥미를 보였다.

다수의 현대 서양화가들은 그때까지의 경직되고 틀에 박힌 묘사법에서 벗어나 주관적인 예술 운동에 동참했어요. 따라서 현대 서양 미술계는 폴 세잔, 빈센트 반 고흐를 이어왔다고 말할 수 있어요.

마음의 '움직임'과 '힘'

폴 세잔은 예술에서 정신적인 '움직임'과 '힘'의 표현을 주장했습니다. 그는 인상파를 '정신적 태만'에 빠진, 죽은 것이라고 말했어요. 그는 자연을 주관적으로 변형한 것이 예술이며 자연을 그대로 모사할 수 없다고 비난했어요.

빈센트 반 고흐도 상상력을 주장했어요. 그는 편지에 이렇게 썼어요.

"우리가 현실의 순간을 얻을 순 있지만, 정신세계를 창작하는 건 상상력뿐이다."

빈센트 반 고흐는 영감의 세계를 창조하는 상상력을 굉장히 중요하게 생각했습니다. 그는 불 같은 상상력으로 모든 것을 불태우고자 했어요. 그가 묘사하는 것은 모두 힘을 표현한 것이며 상징적인 것이었습니다. 그는 만물이 순환한다고 믿었어요. 생명의 순환 가운데 영원한 모습을 발견하고, 무한한 창조 가운데 완벽한 광경을 볼 수 있었죠. 그는 강렬한 선과 색채를 통해 자신의 예술관을 표현했어요.

폴 고갱 Paul Gauguin(1848-1903)은 문명을 반대하며 파리를 떠나 야만인의 섬인 타히티 Tahiti로 건너가 원시적인 생활을 했습니다. 그의 회고

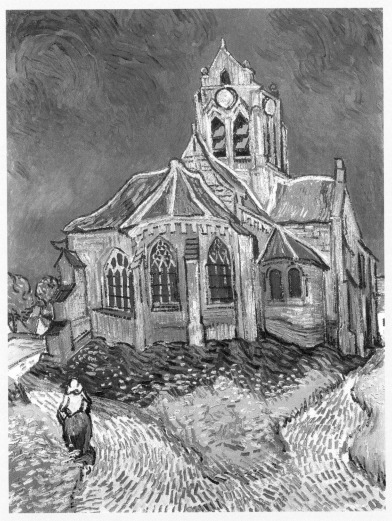

● 빈센트 반 고흐, 〈오베르 쉬르 우아즈의 교회〉, 1890, 유채, 94×74.5cm
빈센트 반 고흐에 이르러 주관적인 경향의 화풍이 더욱 뚜렷해졌다.

록에는 이렇게 기록되어 있어요.

"내 속에 있던 문명은 모두 소멸되었다. 갱생하는 것이다. 난 순수
하고 강건한 사람으로 다시 태어났다. 이 두려운 소멸은 문명의 해
악에서 벗어나는 최후의 방법이다.…… 난 진짜 야만인으로 변했
다……"

그는 원시적인 생활을 찬미하며 사람들에게 이렇게 말했습니다.

"문명이란 화려해 보이는 해악일 뿐이에요! …… 인위적이고 기계
적이며, 물질과 영혼을 맞바꾼 '문명'을 왜 그렇게 숭배하는 것인가
요?"

이 부류의 화가들은 영혼의 활동을 중요하게 여겼습니다. 그들은
모든 자연에서 영혼의 모습을 발견했으며, 그렇게 묘사한 모든 자연
이 영혼의 활동이었죠. 풍경을 대할 때에도 풍경 자체가 스스로의 목
적을 가지고 존재하는 살아 있는 존재라고 생각했습니다. 꽃병도 꽃
병 자체가 스스로의 목적을 가지고 존재하는 사물이라 생각했죠. 따
라서 폴 세잔의 걸작에는 사과 몇 개, 폭포 하나, 깡통 하나만 묘사되
어 있습니다. 여기서 사과는 사람이 먹는 과일이 아닌 사과 스스로를
위해 독립적으로 존재하는 순수한 사과예요.

후기 인상파 이전의 서양화에서는 선이 거의 없었다고 말할 수 있어요. 있었다고 해도 '형체의 경계'로만 사용됐고, 독립적으로 사용되진 않았어요. 과학적 지식에 따르자면, 엄밀히 말해서 세상에 선은 존재하지 않습니다. 머리카락 한 가닥도 두께가 있고 면적으로 표현할 수 있어요. 인상파 그림을 보면 덩어리만 있을 뿐 선은 보이지 않아요. 하지만 후기 인상파가 등장하면서 앞서 언급했듯이 폴 세잔, 빈센트 반 고흐, 폴 고갱 등은 영혼의 '움직임'과 '힘'의 표현을 중요하게 생각했고, 선이 영혼의 리듬을 표현할 수 있는 유일한 수단이라 여겼습니다.

● 앙리 마티스, 〈꽃무늬 배경 위의 장식적 인물〉, 1927, 130×98㎝
앙리 마티스의 작품 중에서 단순하고 뚜렷한 선이 돋보이는 작품
이다. 그는 '선의 시인'이라 불렸다.

　　특히 빈센트 반 고흐의 풍경화에서는 수많은 선들이 불꽃이나 폭
포처럼 무시무시한 힘을 뿜어내고 있습니다. 후기의 앙리 마티스는
더욱 단순하고 뚜렷한 선을 사용하여 '선의 시인'이라고 불렸어요.

문학을 다룬
회화가 많은 이유

　동서고금을 막론하고 각 유파의 회화는 소재에 있어서 깊이에는 차이가 있지만 어느 정도 문학과 관계가 있습니다. 여기서는 형태와 색채의 감각미만 추구하고 소재의 의미를 중시하지 않는 회화를 '순

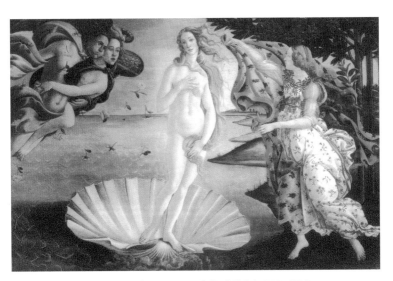

● 산드로 보티첼리, 〈비너스의 탄생〉, 1485-1490, 캔버스에 템페라, 175.5×278.5㎝

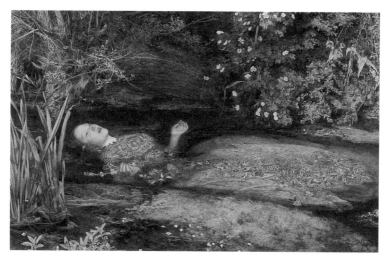

● 존 에버렛 밀레이, 〈오필리아〉, 1852, 캔버스에 유채, 76×112㎝

수 회화'로, 형식적인 미를 추구하면서 소재의 의미와 사상도 중시하
고 문학 분야와 관련이 있는 것을 '문학적 회화'라고 구분할게요.

근대 서양화에서는 문학과 무관한 순수 회화가 유행했습니다. 이
때 '입체파', '구성파'의 작품이 처음으로 등장했는데, 이들의 그림은
기하학적 형태나 알 수 없는 선과 색채로 구성되어 있고 물체의 형상
이라곤 전혀 찾아볼 수 없습니다. 이를 제외하면 도안이 순수 회화에
가장 가까운 편이에요. 이 두 가지 외에도 서양화에서 순수 회화라고
말할 수 있는 건 '인상파'의 그림 정도일 겁니다.

인상파는 그림을 그릴 때에 반드시 실물을 보면서 형태와 색채를
이용하여 조형의 아름다움을 묘사해야 한다고 주장했습니다. 소재에
있어서는 풍경이든 정물이든 가리지 않았죠.

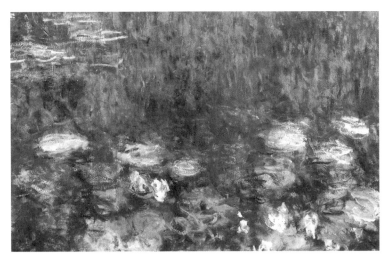

● 클로드 모네, 〈수련〉, 캔버스에 유채

　서양에서는 이 시기부터 풍경화와 정물화가 유행하기 시작했습니다. 누드화도 이 시기에 독자적인 작품으로 거듭나 전 세계적으로 성행했어요.

　동일한 소재를 여러 번 반복해서 묘사하더라도 모두 독립적인 작품이 되는 것을 보면 조형을 중시하고 소재의 의미를 따지지 않는 회화임을 알 수 있어요.

　한 미술사학자는 "서양화가 인상파에 이르러 순수 회화의 길로 접어들었다"라고 말하기도 했어요. 순수 회화는 조형의 아름다움을 중시해요. 하지만 인상파 이전에도 서양 회화는 문학과 인연을 맺고 있었어요. 그리스 시대의 회화는 전해 내려오진 않지만 남겨진 조각 작품을 보면 모두 신화 속 인물을 소재로 삼고 있어요. 이를 통해 당시

회화와 신화의 관계를 미루어 짐작할 수 있죠.

르네상스 시대의 회화는 성경에 등장하는 내용을 소재로 삼았습니다. 레오나르도 다 빈치Leonardo da Vinci(1452-1519)의 〈최후의 만찬〉, 미켈란젤로 부오나로티Buonarroti Michelangelo(1475-1564)의 〈최후의 심판〉, 라파엘로Raphael(1483-1520)의 〈성모상〉이 바로 그 예죠. 이때부터 18세기 사이의 회화는 거의 성경의 삽화라고 말할 수 있습니다.

19세기에 이르러 공상적인 연애 스토리를 소재로 한 회화를 제시한 화가들이 등장하면서 한때 크게 유행했습니다. 이들은 '라파엘 전파Pre-Raphaelists'라고 불렸으며, 자연주의(인상파) 시대에 이르러 사라졌습니다. 라파엘 전파를 주도한 화가는 시인으로 유명한 단테 가브리엘 로세티Dante Gabriel Rossetti(1828-1882)였어요. 이를 통해 서양화 중에서 문학과 회화의 관계가 가장 밀접했던 것은 '라파엘 전파'의 작품이란 사실을 알 수 있습니다.

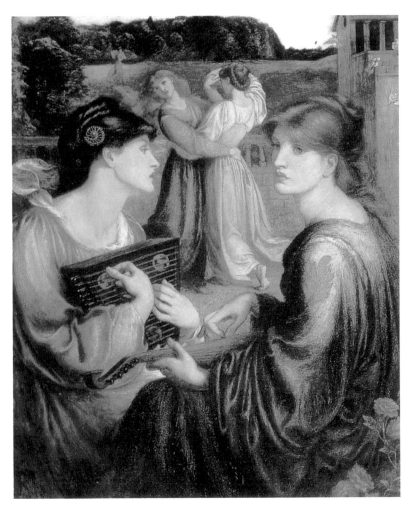

● 단테 가브리엘 로세티, 〈초원의 그늘〉, 유화, 1872

10

예술적 안목을
기르는 방법

끊임없는 연습

모든 예술은 기술을 근본으로 삼고 있습니다. 그리지 않으면 그림
이 나올 수 없고, 연주하지 않으면 음악을 만들 수 없어요. 그리고 모
든 기술은 연습이 필요해요. 기술은 수학처럼 사고를 통해 생각하는
것이 아니며, 철학처럼 깨우침을 통해 얻을 수 있는 것도 아니에요.

기술은 타고나는 것도 아니에요. 선천적으로 재능이 뛰어난 사람
이라도 기술을 익히려면 연습이 필요해요. 그림을 전혀 배우지 않은
사람이 매일같이 사람을 본다고 해서 사람의 형태를 종이에 완벽하게
그릴 순 없겠죠. 따라서 예술의 세계로 입문하는 비법은 하루하루 기
술을 연마하는 방법밖에 없습니다.

예술적 감각 기르기

머리로 기억하고 이해해야 하는 영어, 수학과 달리 미술과 음악은
눈과 귀의 감각으로 받아들여야 합니다.

예술을 대하면서 이성적인 사고를 완전히 배제할 순 없겠지만, 반드시 감각이 주를 이뤄야 해요. 예술의 아름다움은 감각에서 나오는 것이며, 생각은 거들어주는 역할을 할 뿐이에요.

안목 기르기

안목을 기르면 그림 그리기를 배울 때에도 도움이 됩니다. 왜냐하면 손은 눈의 명령에 따라 움직이기 때문이에요. 다음의 네 가지 방법으로 연습하면 도움이 될 거예요.

1) 자연관찰

아름다운 풍경을 보고 감동을 받은 것이 그림을 그리는 동기로 작용할 수 있어요. 모든 회화는 '자연'에서 만들어지는데, 어떻게 하면 자연에서 아름다운 모습을 발견할 수 있을까요?

방법 A: 관계라는 개념을 생각하지 않고 오로지 사물 자체의 모습만 관찰한다면 그 아름다움을 쉽게 발견할 수 있습니다. 관계란 사물과 세상과의 관계, 나와의 관계를 말해요.

넓은 들판을 산책할 때 손가락으로 원을 만들어 원 안에 들어온 풍경을 살펴본다거나 몸을 숙여 두 다리 사이로 풍경을 거꾸로 바라보면 익숙한 농촌 풍경도 유명 관광지처럼 아름답게 변하죠. 원이라는 범위와 풍경을 거꾸로 보는 변화로 인해 사물이 맺고 있는 관계가 끊어지고 사물 자체의 모습을 볼 수 있어 그 아름다움을 쉽게 발견할 수 있습니다.

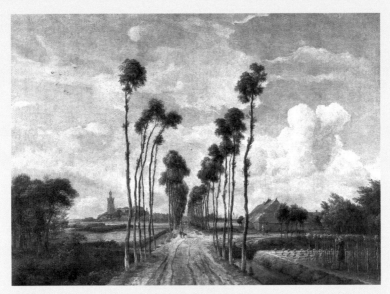

● 마인데르트 호베마, 〈미델하르니스의 가로수길〉, 1689, 유화, 103.5×141㎝

깊이 생각하지 않고 눈만 뜬 채
카메라처럼 눈앞의 풍경을 담으면 어떻게 될까?
흰 구름, 푸른 산, 흐르는 물, 소나무의 거리 차이가 느껴지지 않고
하나의 평면 위에 있는 것처럼 보인다.
마치 자연을 담은 그림처럼 말이다.

방법 B: 입체적인 풍경을 평면으로 생각하면 아름다움을 발견할 수 있어요.

예를 들어, 넓은 들판에 나가 흰 구름, 푸른 산, 소나무, 물 등을 보았을 때 주의 깊게 관찰해 보면 흰 구름이 가장 멀리 있고, 푸른 산이 그 다음에, 굽이굽이 흐르는 물이 비교적 가까이에, 소나무는 제일 가까이 있다는 사실을 알 수 있어요. 머릿속에 조감도가 떠오르면서 네 가지 사물이 거리와 위치에 따라 배열됩니다. 이렇게 생각한다면 아름다움도 느끼지 못하고 그림을 그리고 싶다는 생각도 들지 않아요. 반대로 깊이 생각하지 않고 눈만 뜬 채 카메라처럼 눈앞의 풍경을 담으면 흰 구름, 푸른 산, 흐르는 물, 소나무의 거리 차이가 느껴지지 않아요. 하나의 평면 위에 있는 것처럼 보이죠. 마치 자연을 담은 그림처럼 말이에요.

2) 그리기 연습

공간의 분할과 배치에 열중하면 화면에 빈 공간이 남지 않습니다. 사실 사물을 그리지 않은 부분은 필요 없는 공간이 아니라 유기적인 배경이 되는 곳이에요.

도화지에 정물을 묘사할 때에는 '찻잔 하나와 사과 세 개를 도화지에 그려야지'라고 생각하지 말고, '어떻게 하면 눈앞의 사물(찻잔과 사과)을 직사각형 공간(도화지)에 안정적으로 배치할 수 있을까'라는 생각을 가져야 합니다. 사물의 내용이나 의미를 따지지 않고 공간의 분할과 배치에 신경쓰면 도화지에 공간미가 표현된 예술작품을 만들

수 있어요.

초급자의 그림을 보면 도화지 한가운데나 한쪽 구석에 정물이 세밀하게 묘사되어 있고 남은 빈 공간은 전혀 고려돼 있지 않아요. 이러한 그림은 회화라고 할 수 없습니다. 화면에 의미 없는 빈 공간은 남지 않아야 해요. 사물을 그리지 않은 부분은 유기적인 배경이 되는 곳이지 필요 없는 공간이 아니에요. 이러한 배경은 사물을 더욱 돋보이게 만드는 역할을 하죠. 형상 · 크기 · 굵기 · 너비 · 명암 · 색채 모두 사물과 중요한 관계를 맺고 있어요. 아무렇게나 남겨진 것이 아니에요. 화면의 공간과 역할을 무시한 채 넓은 도화지에 정물 몇 개만 덩그러니 그려 넣는 것은 미술 작품이 아닌 도식에 불과합니다.

3) 명작 감상

직접 그림을 그리는 건 능동적인 안목을 기르는 방법이고, 명작을 감상하는 건 수동적인 안목을 기르는 방법입니다. 전자를 통해 미의 법칙을 이해할 수 있다면, 후자를 통해 미의 성질을 광범위하게 이해할 수 있어요.

명작을 감상할 때에는 신중하게 작품을 골라야 합니다. 상점에서 파는 저속한 주제를 다룬 서양화나 모델이 등장하는 달력, 과자 상자 등에 인쇄된 그림을 대충 훑어본다면 그림을 보는 안목을 기를 수 없어요. 또는 다른 사람이 골라주는 명작을 보면서 장점을 발견하지 못한다면 도리어 반감이 생기는 경우도 있어요. 이럴 때는 마음을 가라앉히고 여러 번 음미하면서 감상해 보세요. 아니면 선배에게 감상법

을 설명해달라고 부탁해보세요. 제대로 된 걸작을 추천받았다면 배우는 사람은 머지않아 그 아름다움을 스스로 발견하고 걸작의 영향을 받아 안목이 높아질 겁니다.

간혹 그림을 감상하면서 그림의 장단점을 아무렇지 않게 말하는 사람들을 볼 수 있어요. 이런 거만한 태도는 스스로의 앞길을 가로막을 뿐이에요. 겸손한 마음가짐으로 명작을 감상한다면 미의 성질을 광범위하게 이해하고 안목을 높일 수 있습니다.

4) 독서와 여행

독서나 여행을 통해서도 간접적으로 안목을 기를 수 있습니다. 그림은 손으로 그리는 것이고, 손은 눈의 명령을 따르며, 눈은 마음에 따라 움직이기 때문이에요. 따라서 책을 많이 읽고 다양한 곳을 여행하면서 마음을 갈고 닦는 것은 근본적으로 그림 실력을 늘릴 수 있는 방법이에요.

예술 생활
즐기기

1

작가의 눈

예술을 잘 이해하려면 '감정'을 사용할 줄 알아야 합니다. 세상에 대해 '지식'과 '이성'으로만 사고하지 않도록 하고, 세상을 향해 '감정'을 분출해야 하죠. 그래야만 예술과 관계를 맺을 수 있고 삶의 즐거움이 더해질 수 있어요.

그렇다면 감정을 어떻게 사용해야 할까요? 눈·귀·마음 세 부분으로 나누어 설명해 볼게요. 그 이유는 이 세 가지 감각으로 회화, 음악, 문학 등 세 가지 중요한 예술을 음미하기 때문이에요.

'사물 본연의 모습을 보는 것'은 예술가적 시선으로 사물을 보는 것입니다. 그런데 찻잔을 보면서 '이건 차를 담는 그릇이네. 내가 가지고 있는 거구나. ○○원 주고 산 건데' 등의 생각이 떠오른다면 예술을 제대로 이해하지 못하는 거예요. 찻잔을 가만히 감상하면서 형상·선·색채·명암이 어떠한지를 보는 것이야말로 찻잔 본연의 모습을 보는 것이라고 할 수 있어요.

우리가 사물 본연의 모습을 볼 수 있다면 눈앞에 아름다운 풍경이

● 슈테판 로흐너, 〈장미 울타리의 성모〉, 1440, 캔버스에 템페라, 50.5×40㎝

조물주는 우리에게 "눈으로 사물 본연의 모습을 보고 나서 사물의 객관적 의미를 봐야 한다"고 당부했다. 나이가 들면서 어릴 적 동심을 잃게 되지만, 예술을 통해 그 눈을 다시 찾을 수 있다.

많이 보일 겁니다. 이처럼 '미의 세계'란 또 다른 세계를 의미하는 것이 아니라 사물 본연의 모습을 보았을 때 나타나는 세상을 의미한답니다. 정물을 그릴 때에 화가는 평소와 다른 시각으로 정물을 대하는데, 사람을 위한 것이 아닌 독립적인 존재물로 여겨요. 예를 들어, 사과 세 개가 화가의 눈에는 먹는 효용을 지닌 과일이 아니라 자연적인 현상으로, 즉 사과 자체로 보이는 거예요. 이렇게 해야만 사과의 진짜 모습을 볼 수 있고 그 형상과 색채의 아름다움을 묘사할 수 있습니다.

정물화뿐만 아니라 풍경화를 그릴 때에도 산과 물, 누각에 생명이

● 폴 세잔, 〈정물〉, 1895-1900, 유화, 73×92㎝
화가는 정물에 생명이 깃들어 있다고 생각한다. 화가는 사과를 자신처럼 생명이 있고 감정을 지닌 사람이라 상상하면서 그 모습을 관찰하고 생동감 있게 묘사한다.

● 장 밥티스트 카미유 코로, 〈돌풍〉, 유화

깃들어 있다고 생각해야만 아름다운 그림을 그릴 수 있어요. 이러한
기술을 서양에서는 '구도'라고 부르고 이러한 시각을 '의인화'라고 말
합니다.

감정이입: 창작의 감흥

근대 서양 미학자인 테오도어 립스Theodor Lipps는 '감정이입'설을 주
장했습니다. '감정이입'이란 자신의 감정을 사물에 투영하여 기쁨, 슬
픔을 공유하면서 사물과 융합되고 '무아' 또는 '물아일체'의 경지에
들어가는 것을 말해요.

사물의 모든 미적 가치는 사물 스스로 가지고 있는 것이 아니라 대상에게 의미를 부여한 창작자의 마음과 생명력의 가치임을 추론할 수 있어요. 이러한 생명력과 정신이 깃든 회화가 진정한 회화라고 할 수 있죠. 생명을 경험하는 태도가 바로 미적 태도이며, 이것말고는 미적 경험이 성립될 수 없어요.

앞쪽의 풍경화를 보세요. 어떠한 마음으로 그림을 그린 것인지 반드시 살펴봐야 해요. 광풍이 부는 광야에서 자연의 위력과 위대함에 굴복하지 않는 사람은 없을 거예요! 이러한 위대함에 굴복하면서 두려움을 느낄 거예요. 하지만 독일 철학자 아르투르 쇼펜하우어Arthur Schopenhauer는 "폭풍이 부는 경관을 우리의 의지로 만들어 낼 수 없다는 점을 생각한다면 우리의 마음이 순수하게 관조하는 상태로 전환될 것이다. 그러면 폭풍으로부터 숭고한 아름다움을 느낄 수 있다. 폭풍에서 최소한 이러한 미적 감각을 느껴야만 그림을 그릴 수 있는 감흥을 얻을 수 있다."라고 말했어요.

이러한 미적 감각을 느꼈을 때의 상태를 살펴보세요.

그러면 폭풍에 대한 두려운 상태에서 벗어나게 되고, 폭풍에 따른 두려움보다 폭풍과 함께 질주하는 통쾌함을 느낄 수 있습니다.

미적 감각은 수동적인 상태가 아닌 능동적인 태도를 취할 때 느낄 수 있어요.

이것이 바로 '감정이입'이에요. 감정이입은 미적 감각을 느낄 수 있도록 해줄 뿐만 아니라 창작을 위한 내재적 조건이기도 하죠.

빈센트 반 고흐는 젊은 시절 이런 말을 남겼습니다.

빈센트 반 고흐의 《회고록》에서 그의 여동생은 "오빠는 여름에 태양 아래에서 작업을 했다. 강력한 힘으로 가득 찬 꽃봉오리가 그의 화면으로 들어갔다. 그는 해바라기를 묘사했다."라고 말했다. 그는 미친 사람처럼 태양을 느꼈고, 스스로도 태양이 되었다.

● 빈센트 반 고흐, 〈해바라기〉,
1889, 유화, 95×73cm

"작은 꽃! 이건 내가 눈물로도 이해할 수 없는 깊은 정서를 불러일으켰다!"

괴팍한 성격의 고흐도 작은 꽃을 보면서 심장이 찢어지는 듯한 강렬한 힘을 느꼈던 거예요! 그렇지 않았다면 그의 그림은 낙서에 불과했을 것이며, '사는 것이 죽는 것보다 고통스럽다'고 탄식할 수 없었을 겁니다.

사람들 눈에 비친 고흐의 격렬함은 사물이 지닌 에너지를 알아보는 그의 예민함에서 나온 것입니다. 우리에게 보이는 강렬함은 그의

것이 아니라 자연의 힘으로 만들어진 것이죠. 그는 눈부신 태양 아래에서 그림을 그리며 태양의 힘과 깊은 내재적 결합을 이루었어요.

미술사학자인 리차드 무더Richard Muther 전기에 따르면, 장 프랑수아 밀레Jean-François Millet(1814-1875)는 농부처럼 바르비종Barbizon 교외에 자주 나갔습니다. 붉은색 낡은 외투를 입고 비바람을 막기 위한 밀짚모자를 쓰고 나무장화를 신고 들판을 배회했어요. 그는 농사를 짓는 부부와 마찬가지로 날이 밝으면 일어나 들판에 갔어요. 하지만 그는 양치기나 소에게 여물을 주는 일을 하지 않았고 물론 호미도 들지 않았죠. 그저 손에 쥔 지팡이를 다리 사이에 끼우고 바닥에 앉아 있었습니다. 그의 무기는 관찰력과 시적 감수성뿐이었어요. 그는 벽에 기댄 채 장미색의 저녁노을이 들판에 드리워지는 모습을 관찰했습니다. 해질 무렵 기도시간을 알리는 종소리가 울리면 농부들은 기도를 하고 집으로 돌아갔어요. 그는 농부들이 돌아가는 모습을 끝까지 지켜본 다음 집으로 돌아갔어요.

날마다 반복되는 그의 작업은 들판에서 일하는 사람만큼이나 힘들었을 겁니다. 그가 이러한 모습을 관찰하지 않았다면 〈만종〉, 〈이삭 줍는 여인들〉, 〈씨 뿌리는 사람〉 등의 독창적인 걸작이 탄생할 수 없었을 거예요.

2

진정한 예술가란?

일반적으로 사람들은 사람이나 동물에게 동정심을 느껴요. 예술가가 느끼는 동정심의 범위는 보통 사람들보다 깊고 넓다고 할 수 있습니다.

작가는 차별 없이 평등한 시선으로 세상을 바라봐요. 그래서 그림에서는 보편적인 세상의 가치와 계급이 모두 사라져버려요. 작가는 아이를 묘사할 때도 거지를 묘사할 때에도 대상에 자신의 마음을 이입하죠. 이렇게 깊고 넓은 동정심을 갖추지 않고 단순히 손으로만 묘사한다면 진정한 화가가 될 수 없습니다.

기술과 미덕이 합쳐지면 예술이 됩니다. '미덕'이란 아름다움을 사랑하는 마음이며, 향기로운 가슴과 훌륭한 인품이에요. '기술'이란 소리와 색채이며, 뛰어난 도구예요. 아름다움을 사랑하는 마음에 소중한 감상을 더해 뛰어난 언어로 표현하면 좋은 시가 되고, 뛰어난 형태와 색채로 표현하면 좋은 그림이 되는 것입니다. 미덕(소중한 감상)만 있고 기술(뛰어난 도구)이 없는 사람은 존경받을 순 있지만 예술가라 할

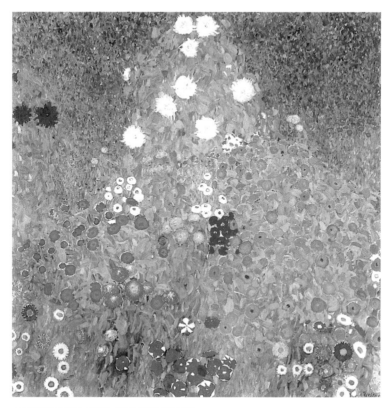

● 구스타프 클림트, 〈화원〉, 1905–1906, 110×110㎝

'예술'의 진짜 모습은 세속의 눈으로는 절대 볼 수 없다. 왜냐하면 세속적인 사
람의 눈은 세속에 갇혀 있으며, 예술은 세속을 뛰어넘는 경지에 있기 때문이다.
따라서 어린이처럼 순수한 눈으로 사물을 바라볼 수 있는 사람만이 '예술'의 진
짜 모습을 볼 수 있는 것이다.

순 없어요. 반대로 기술만 있고 미덕이 없는 사람도 뛰어난 기술을 갖춘 장인에 불과할 뿐 예술가라 할 수 없습니다.

 ## 인생은 예술을 어떻게 모방하나

사람들은 슬퍼서 우는 것이 아니라 울어서 슬픈 것이라는 말이 있다. 예술도 마찬가지다. 자연이 아름답게 느껴져서 그림으로 표현한 것이 아니라 그림으로 표현했기 때문에 자연이 아름답게 느껴지는 것이다. 다시 말해서 그림은 자연을 모방한 것이 아니라 자연이 그림을 모방한 것이다.

영국 시인 오스카 와일드(Oscar Wilde, 1854-1900)는 '인생이 예술을 모방한다'고 말했다. 과거에는 예술이 인생을 모방한다고 생각했다. 예를 들어 문학은 인생을 묘사한 것이고, 그림은 경치를 묘사한 것이라 생각했다. 하지만 오스카 와일드는 한층 깊이 들어가 '인생이 예술을 모방한다'고 말했다. 소설은 사람들의 생활을 바꿀 수 있고, 그림은 사람들의 모습을 바꿀 수 있다. 루소(J.J.Rousseau, 1712-1778)의 소설 〈에밀〉의 영향으로 프랑스 부인들이 응접실과 무도회장에서 자녀의 방으로 돌아왔다. 단테 가브리엘 로세티가 그린 신비하고 고상한 베아트리체(Beatrice, 이탈리아의 위대한 시인 단테 '신곡'의 여주인공, 단테의 연인)의 초상화를 보면서 영국 소녀들은 한동안 베아트리체의 모습을 따라했다. '인생이 예술을 모방한다'는 말이 절대로 과장된 것이 아님을 알 수 있다. 감수성이 풍부한 예술가는 시대를 이끄는 사람으로 사람들이 아직 경험하지 못한 일에 대한 선견지명을 갖고 있다. 따라서 예술가는 미래의 세계를 창조하고, 대중은 그를 따라간다. 예술가는 미래의 자연을 창조하고, 자연도 그를 따라 변해간다.

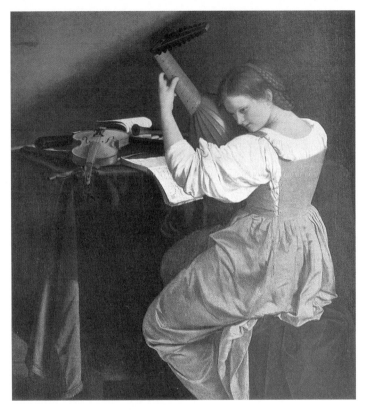

● 오라치오 젠틸레스키, 〈류트 연주자〉, 캔버스, 143.5×128.8㎝

아름다움을 사랑하는 마음과 향기로운 가슴,
훌륭한 인품을 갖춘 다음
뛰어난 도구로 소리와 색채를 표현해야만
'예술'이 탄생한다.

3

예술과 과학

　예술은 과학을 보조할 뿐 특별한 효용성이 없다고 생각하는 것은 크나큰 오해입니다.

　과학은 가설에서 이론이 만들어집니다. 예를 들어 물리학자는 분자의 물질이 존재한다는 가설을 세운 다음 연구를 진행해요. 이러한 기본적인 가설이 흔들리면 연구 전체가 흔들릴 수 있지요. 예술은 과학처럼 가설을 바탕으로 우주의 진짜 모습을 밝히려 하지 않습니다. 예를 들어, 바다를 그린 그림은 예술적인 방법으로 바다의 진짜 모습을 설명하고 있어요. 하지만 과학자는 그렇게 생각하지 않아요. 해수가 증발하여 염분이 남았다거나 파도의 움직임을 물리학으로 설명한 다음 바다의 진짜 모습을 말하죠. 그렇다면 그림 속 바다가 진짜 모습일까요, 수분과 염분이 바다의 진짜 모습일까요?

　과학과 예술은 근본적으로 서로 다른 상대적인 개념입니다. 예술적인 그림은 관계나 과거, 미래, 원인과 결과를 따지지 않고 물체 본연의 모습을 이해하는 것을 최고의 진리로 삼죠.

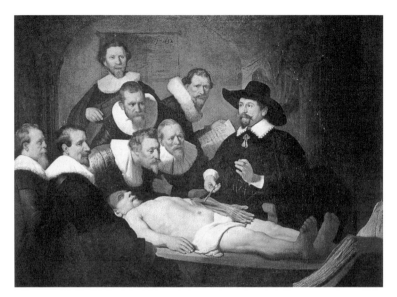

● 렘브란트 판 레인, 〈툴프 박사의 해부학 강의〉, 1632, 유화, 162×217cm

　예술은 과거와 미래를 탐구하는 것이 아니라 순간의 상태를 흡수하기 때문입니다. 이 상태에서는 주변과 하나도 섞이지 않는 단절된 고립 상태에 머물러요. 주변과의 관계가 끊어지기 때문에 예술은 고립된 것, 과학은 관계를 맺는 것이라는 결론을 내릴 수 있어요. 즉 과학과 예술은 상호 종속되는 관계가 아니라 각각의 세계를 가지고 있어요. 따라서 풍경화를 감상할 때에는 그림에 온 정신을 집중하고 그림 외의 것은 생각하지 않는 것이 바람직합니다. 우리가 그림을 감상하고 그릴 때에는 또 다른 세계인 '미의 세계'를 상상하기 때문이에요. 이 세계는 다른 세계와 완전히 단절되어 있습니다.

4

같은 소재,
다른 표현 방식

작가의 마음속에서 아름다운 감정이 나오고 그 아름다움이 예술적 충동으로 바뀌면서 객관적인 예술 작품으로 표현되는데 이를 창작이라고 해요. 과거와 현재의 경험 자체는 예술의 소재가 될 수 없어요. 이러한 소재에 변화를 가해야만 예술 창작에 사용할 수 있어요.

예술을 창작할 때 소재(기억과 경험)를 다루는 방식은 예술 유파와 관련이 있습니다. 소재를 있는 그대로 표현하고 인생과 자연을 있는 그대로 묘사하는 것을 '사실주의'라고 해요. 하지만 사실주의는 아무리 기교를 부리더라도 소재가 제공하는 의미 이상은 뛰어넘을 수 없어요. 다시 말해서 예술은 자연에 부속되고, 자연의 노예가 되어버리죠.

그래서 사실주의에 반대하는 사람들이 나타났어요. 이들은 삶의 진짜 모습을 미술로 표현해야 한다고 주장했어요. 이를 '자연주의'라고 불러요. 자연주의는 겉으로 보이는 사실 묘사보다는 정교하고 깊이 있는 묘사를 추구했습니다. 자연스러운 삶의 진리를 표현하는 것을 기준으로, 아름다움의 추구를 예술의 목적으로 삼았어요. 정확한

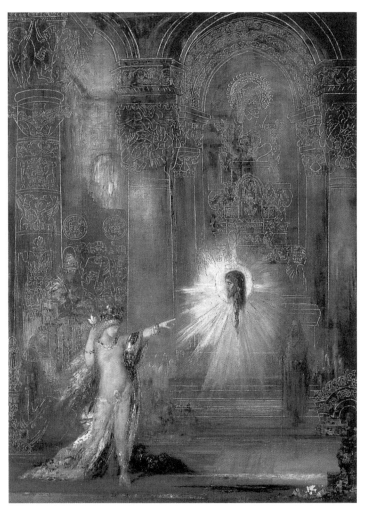

● 귀스타브 모로, 〈환영: 살로메의 춤〉, 1876년경, 캔버스에 유채, 143.5×104㎝

사실 표현에 몰두하여 예술에 과학적 형식을 적용했는데 이것이 자연주의의 단점이기도 하죠.

소재를 상상화, 공상화한 것을 '낭만주의'라고 불러요. 자연이든 인생이든 작가는 풍부한 상상력과 자유로운 공상을 더하여 몽환적, 공상적, 낭만적으로 표현했어요. '시적 묘미'를 망각하고 사실적인 시선으로 바라본다면 이들의 작품이 황당무계하게 느껴질 거예요. 하지만 낭만주의는 아름다움을 추구한다는 장점을 가지고 있었어요.

소재를 이상에 따라 변화시키는 것을 '이상주의'라고 불러요. 이상주의 작가는 자연의 형태와 색채를 묘사할 때에는 형식의 법칙에 따라 변화를 줬고, 인생을 묘사할 때에는 도덕(선)에 따라 변화를 주었어요.

시각 예술이란?

시각 예술은 공간에서 표현되는 것이기 때문에 '공간 예술'로 불리기도 한다. 시각 예술에는 여러 종류가 있는데, 서예와 금석(金石)도 포함된다.

동양에서는 예로부터 서예와 그림을 합쳐서 '서화(書畫)'라고 불렀다. 금석은 작은 도장에 글자를 새기는 것인데 사소한 부분까지도 신경 써야 한다. 금석은 서예와 조소 중간에 해당하며 조소의 한 종류라고 말할 수 있다.

서양 미술에서는 회화, 건축, 조소를 가장 중요하게 생각한다. 회화는 평면(종이, 천)에 표현하는 것이고, 건축과 조소는 입체적으로 표현하는 것이다. 입체적인 조소는 외관을 중시하는데, 예를 들어 동상의 경우 외관만 중시하지 내부는 신경 쓰지 않는다. 입체적인 건축은 외관과 내부를 모두 중요하게 생각한다. 따라서 이 세 가지 미술에서 사용되는 감각이 각기 달라 회화는 시각만 사용하고, 조소는 직접적으로 시각을 사용하는 것 외에도 간접적으로 촉각을 사용한다. 건축은 직접적으로 시각을 사용하는 것 외에도 간접적으로 촉각과 공간감각을 사용한다.

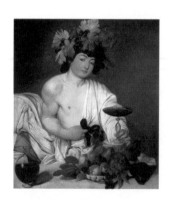

● 미켈란젤로 메리시 다 카라바조,
〈바쿠스〉, 1589, 93×85cm
예술이 곡식이라면 조형미술은 음식이다. 시와 음악은 마시는 것이고 연극과 춤은 성대한 만찬이다.

5

만화와 아동화

만화

만화는 원하는 소재를 골라 간단한 그림으로 중요한 요점을 표현하는 것입니다. 원하는 소재를 골라 짧은 문장에 중요한 요점을 담아내는 글인 수필이나 에세이에 가깝지요.

● 펑쯔카이 만화
아이는 감정이 풍부하지만 이성이 부족하다. 아이는 욕구가 많지만 이를 억제할 수 없다. 아이의 세계는 넓고 자유롭다.

아동화

아동화란 무엇일까요? 간단히 말하자면, 아동화는 특별한 사상과 감정을 가지고 있지만 회화 기법을 연습하지 않은 사람이 그리는 그림을 말합니다. 규칙에 얽매이지 않고 흥미 위주로 그리는 만화에 가까운 회화의 한 종류예요. 그래서 아동화는 성인의 그림보다 화면이 작고 터치가 거칠며 색채가 강렬해요. 전체적으로 성인의 그림보다 특이하다는 인상을 줍니다.

아동화를 그리는 방법은 사물을 세밀히 관찰해서 표현하지 않고 대략적인 인상을 종이 위에 간단하게 묘사하죠. 아이들은 사물의 각 부분(형태·선·색 등)을 섬세하게 관찰하거나 사실적으로 묘사할 수 없어요. 오히려 사물에서 받은 인상을 보이는 대로 단순하게 묘사하는 데 익숙합니다. 사물과 주변 환경의 관계(명암·구도 등)를 살피면서 배경을 자세히 그릴 수 없어요. 단지 표현하려는 대상만을 두드러지게 그려 내죠.

● 펑쯔카이 만화
아동화는 규칙에 얽매이지 않고 흥미 위주로 그리는 만화에 가까운 회화의 한 종류다.

아동화의 인물을 보면 신체 각 부분의 비율이 비현실적이에요. 눈, 코, 입의 크기와 위치도 비현실적이죠. 하지만 대략적인 인물의 모습은 갖추고 있어서 실물을 더 자세히 표현할 필요는 없어 보입니다. 오히려 이 모습이 실물을 정밀하게 묘사한 그림보다 강렬한 인상을 줄 수 있어요. 아동화는 반드시 아이의 생활을 반영해야 해요. 아이가 생활에서 느낀 감정을 반영하고, 아이가 손으로 직접 묘사하며, 미술적인 형식을 갖춘 것이 진정한 의미의 아동화라 할 수 있어요.

6

예술 생활이란?

우리가 세상에 처음 태어났을 때에는 이 세상이 이렇게 답답하고 숨막히는 곳인지 알지 못했어요. 어린 아기를 보면 알 수 있어요. 아기는 여러 가지 불가능한 것들을 요구해요. 예를 들어, 달이 뜨길 바라고 꽃이 피길 바라며 새가 날아오길 바라죠. 하지만 이러한 일들은 우리 마음대로 할 수 있는 게 아니에요. 그렇지만 아기는 자신의 요구대로 이뤄지지 않으면 그냥 울어버려요. 이를 통해 사람의 마음이 원래는 자유롭다는 사실을 알 수 있죠. 아이는 자라면서 자신의 요구가 점차 거절당함에 따라 자유분방한 감정적 요구가 이 세상에서 통하지 않는다는 사실을 깨닫게 돼요. 그렇게 세상에 길들여진 어른으로 자라 가엾은 '현실의 노예'가 되어 버립니다. 이는 우리가 모두 겪게 되는 일이에요.

우리는 아이에서 어른으로 성장하지만, 한결같이 어린 시절의 마음을 가지고 있어요. 단지 열정적으로 뿜어져 나오던 감정의 싹이 갖가지 어려움을 겪으면서 삶의 무게를 이기지 못하고 더 이상 자라나

지 못할 뿐이에요. 이러한 감정의 뿌리는 우리가 어른이 된 이후에도 여전히 우리 마음속에 깊이 자리하고 있어요. 이것이 바로 '삶의 고뇌'의 근원이에요. 우리는 이 고뇌를 벗어나 인생에서 진정한 자유를 한 번이라도 맛보고 싶어 하죠. 삶의 고뇌에서 벗어나 우리가 개척하고자 하는 낙원이 바로 예술의 경지예요.

예술 생활이란 예술을 창작하고 감상하는 태도를 삶에 응용하여 일상생활에서 예술의 의미를 찾아가는 것입니다. 이렇게 하면 눈앞의 세상이 넓고 아름답게 느껴져요. 어린 시절에는 이 세상이 무미건조하고 재미없다는 사실을 인지하지 못해요. 그래서 처음 꽃을 보면 꽃을 안아주면서 뽀뽀하고, 달을 처음 보면 달에게 인사를 건네죠. 꽃이 그저 식물의 생식기이고, 달

이 암석 덩어리란 사실을 인지하지 못해요. 예술 세계에서는 다시 어릴 적 꿈으로 돌아갈 수 있어요. 예술을 통해 마음을 갈고 닦으면 아름다운 세상을 볼 수 있는 안목을 얻을 수 있어요.

어른과 아이는 각각 서로 다른 세상에 살고 있어요. 아이는 인생과 자연에 대해 특별한 태도를 취하고

● 펑쯔카이, 〈정이 넘치는 세상〉

있죠. 즉 인생, 자연과의 관계를 끊고 있어요. 관계를 끊는다는 건 하나의 사물을 대할 때에 그 사물과 속세와의 모든 관계와 인과관계를 배제하고 사물 자체를 관찰하는 것을 말해요. 관계를 끊고 바라보면 사물 자체의 아름다움을 볼 수 있고, 신기한 의인법도 발견할 수 있어요. 이것이 바로 아이가 취하는 태도예요.

철학적으로 생각해 보면, 관계를 끊고 바라보는 것이야말로 세상의 진짜 모습입니다.

● 펑쯔카이, 〈건축의 기원〉
아이는 천성적으로 예술적 태도를 타고난다. 아이는 언제나 즐거움 위주의 생활을 한다. 즐거움을 위해 놀고, 즐거움을 위해 먹고 자는 걸 잊어버릴 정도이다.

즉 예술의 세계가 바로 진짜 세계인 거죠. 현실에서 이성적인 인과관계의 그물에서 벗어날 수 없을 바에야 주관적인 태도를 갖고 직관적으로 느끼고 위안을 받으며 즐길 수 있는 세상을 만들어야 해요. 우리는 그곳에서 기운을 되찾고 생명력을 인식할 수 있어요. 이것이 바로 예술이에요. 예술 안에서는 모든 스트레스와 부담을 잠시 내려놓고 일상생활의 고민을 해소할 수 있어요. 진정한 자신의 생활을 즐기면서 넘치는 생명력을 느낄 수 있는 것이지요.

동심 키우기

태초의 인류는 천성적으로 평화와 사랑을 가지고 태어났어요. 아이도 천성적으로 예술적 태도를 타고나죠. 그러나 아이가 자랄수록 현실에 노출되면서 세상에 물들면 어린 시절에 보았던 아름다운 세상이 점점 사라져요. 정말 슬픈 일이죠. 어른이 되면 갖가지 욕망에 빠지기도 하고, 물질적 어려움에 압박을 느끼기도 해요. 그렇게 시간이 지나다 보면 예전에는 행복해 보였던 세상이 괴롭게 느껴지고, '사랑'의 그림자도 전혀 찾아볼 수 없게 돼버려요. 그러면 죽을 때까지 발버둥만 치게 되는 거예요. 이는 대부분의 사람들이 겪는 단계예요.

죽음을 피하는 건 불가능하지만 살아 있을 때 평화와 사랑을 즐기는 건 가능해요. 아이의 교육을 담당하는 부모와 선생님은 아이가 어른처럼 될 거란 기대도 하지 말고, 아이를 어른처럼 만들려고 하지 말아야 해요. 아이가 어른이 될 때까지 아이의 순수함을 지켜줘야 합니다.

여기서 아이의 순수함이란 동심을 의미해요. 어른에게는 일종의 즐거움이죠. 동심을 기르는 건 즐거움을 함양하는 거예요. 아이는 언제나 즐거움 위주의 생활을 해요. 즐거움을 위해 놀고, 즐거움을 위해 먹고 자는 걸 잊어버릴 정도지요. 전통과 관습에 얽매이지 않는 참신하고 순수한 '인간'의 마음이 동심이고, 이를 어른이 되어서도 간직할 수 있어야 해요.

오랜 수수께끼와도 같은 우주와 인생을 인식하는 것도, 인생의 가장 큰 즐거움을 얻는 것도 바로 이러한 마음을 가져야 가능한 것입니다.

7

순수 미술의
중요성

저속한 아름다움은 불완전하지만 화려하고 강렬한 매력을 가지고 있습니다. 예술적 교양이 부족한 사람은 이에 쉽게 마음을 뺏기고 빠져들어요.

반면에 순수 미술은 사람들의 관심을 얻기가 어렵습니다. 그 이유는 순수한 아름다움의 경우 본능으로만 느끼는 것이 아니라 이성적인 부분이 반드시 함께 있어야 하기 때문이에요. 이성적 교양을 갖춘 사람만이 순수한 아름다움을 이해할 수 있어요. 하지만 저속한 아름다움은 본능적인 감정 도발을 수단으로 사람들을 끌어들이기 때문에 이성적 교양이 부족한 사람도 그 유혹을 느낄 수 있어요. 따라서 쉽고 빠르게 유행합니다.

저속한 미술 작품을 접했을 때 사람들은 자신이 이를 잘 이해한다는 생각에 열성적으로 칭찬하고 좋아합니다. 하지만 자신의 안목을 돌아봐야 한다는 사실은 잊어버리고 쉽게 만족한 채로 자신을 고정시켜 버리죠. 저속한 아름다움은 첫눈에 마음을 사로잡고, 다시 보면 그

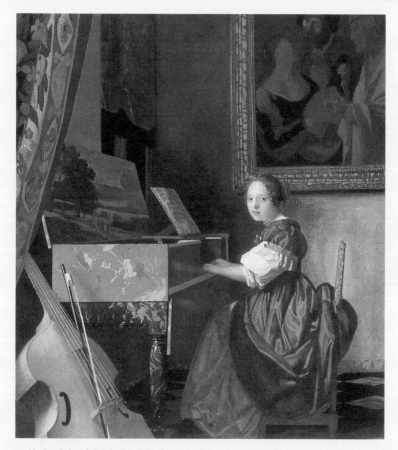

● 얀 페르메이르, 〈버지널 앞에 앉아 있는 여인〉, 1670–1672, 캔버스에 유채, 51.5×45.5cm

고상한 아름다움을 선호하는 건 산을 오르는 것에 비유할 수 있다.

올라갈수록 힘들지만 더 넓은 경치를 볼 수 있다.

저속한 아름다움을 선호하는 건 산을 내려오는 것에 비유할 수 있다.

힘들이지 않고 쉽게 내려올 수 있지만 보이는 경치는 점점 좁아진다.

의미가 한눈에 다 보이고, 또 다시 보면 불쾌해집니다. 고상한 아름다움은 처음에는 별로 볼 만하다거나 아름답게 느껴지지 않지만, 자세히 보다 보면 점점 빠져들어 아무리 봐도 질리지 않아요.

또 다른 불완전한 아름다움은 병적인 아름다움입니다. 특정한 아름다움에 깊이 빠져들면 아름다움의 세계가 얼마나 넓은지를 알지 못하고 병적인 아름다움만 좋게 돼요. 새로운 예술 유파의 경우 의도적으로 기존 예술에 반대하면서 이해할 수 없는 기이하고 애매한 표현을 하기도 하는데, 이렇게 기묘한 것에 마음이 끌리는 사람도 있어요. 새로운 유파라는 명목으로 상식적인 예술을 진부하고 시대에 뒤떨어지는 것으로 치부해버려요. 예로 든 두 가지 사례가 모두 병적인 아름다움이에요.

편집적인 예술을 선호하는 사람은 대부분 호기심이 많고 열정적이지만 정신적인 문제를 겪고 있을 수 있어요. 예술은 사람들에게 지식이나 경험을 줄 뿐만 아니라 마음의 근본에도 영향을 미쳐 사람의 감정까지 바꿀 수 있습니다. 그래서 편집적인 예술을 선호하는 사람의 경우 생활도 불완전한 지경에 빠져버려요. 우울하고 고독해지거나, 거만해지거나, 자신이 좋아하는 것만 찾고 나머지 일은 소홀히 하는 경향을 보이죠. 예술이 사람의 감정을 좌우할 수 있다는 사실을 알 수 있어요. 따라서 다양한 아름다움을 열린 자세로 받아들이고 바른 길을 통해 진정한 아름다움을 접하도록 해야 합니다.

회화의
기법

1

회화의 기초

처음 그림을 배우는 사람은 연습할 그림을 고르고 싶을 거예요. 하지만 다양하고 복잡한 그림들을 보면 막막하게 느껴지고 무엇을 선택해야 할지 어려움을 느낍니다. 그래서 전체를 보지 못하고 자신의 선호도에 따라 한쪽으로 치우치는 경향이 있어요. "난 펜화를 배우고 싶어", "난 만화를 배우고 싶어"라고 말하면서 한 분야에 대한 연습에만 치중하기도 합니다. 하지만 이렇게 하면 성공할 수가 없어요. 왜 그럴까요? 그림을 배우는 것에도 일정한 단계와 절차가 있기 때문입니다.

회화란 이 세상의 아름다운 광경에 감동받은 것을 여러 가지 색채로 종이 위에 묘사하는 작업을 말합니다.

사물은 모두 형상·선·색채의 조합으로 구성되어 있어요. 이를 모두 갖춘 대상 중에 하나를 골라 숙달될 때까지 묘사하는 연습을 하면 모든 사물을 자유롭게 그릴 수 있어요. 그 대상은 바로 '인체'입니다. 화구도 종류가 다양하지만 연습용으로 적당한 한두 가지를 가지

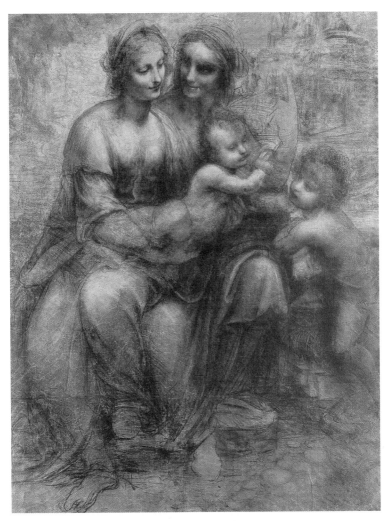

● 레오나르도 다 빈치, 〈성 모자와 성 안나 그리고 세례 요한〉, 1498, 담채 · 목탄 · 종이, 159×101cm

고 화법을 터득한다면 다른 모든 화구도 자유롭게 다룰 수 있어요. 그 화구는 바로 '목탄(또는 연필)'과 '유화도구'예요.

그림의 기본기를 배울 때에는 먼저 목탄(또는 연필)으로 석고모형(인체 일부분의 석고모형)을 묘사하고, 그 다음에 목탄으로 진짜 사람을 묘사한 다음 마지막으로 유화로 진짜 사람을 묘사해요. 이 세 단계를 충분히 숙지하면 미술의 기본기를 탄탄하게 갖출 수 있습니다.

먼저 사물의 형상을 묘사하려면 형상·선·명암·색채 등 네 가지 부분을 분석해야 합니다. 연 만들기에 비유해 보면, 형상은 연의 형태, 선은 연의 뼈대, 명암은 연에 바르는 종이, 색채는 종이의 문양이라고 할 수 있어요. 연을 높이 날리려면 먼저 형태와 뼈대, 종이를 신경써야 해요. 문양은 중요하지 않습니다. 같은 원리로 사물의 형상을 묘사하

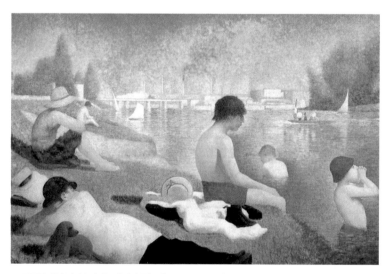

● 조르주 쇠라, 〈아스니에르에서의 물놀이〉, 1883–1884, 유화, 201×300cm

려면 먼저 형상·선·명암에 주의해야 해요. 색채는 나중에 생각해도 됩니다. 흑백사진을 보면, 검은색과 흰색만 사용했음에도 사물의 형상을 그대로 나타낼 수 있어요. 여기서 실제 사물을 구성하는 기본 요소는 형상과 명암이며, 이 두 가지를 잘 파악하면 사물의 모습을 정확히 종이에 묘사할 수 있고 그림 그리기의 기본기를 터득할 수 있다는 사실을 알 수 있어요. 따라서 처음 그림을 배울 때에는 반드시 검은색 목탄으로 종이에 그려야 해요.

형상·선·명암에 대한 연구가 충분히 이루어지면 채색화를 그릴 때에 색채의 묘사와 표현에 더욱 집중할 수 있기 때문에 그림을 더욱 쉽고 완벽하게 그릴 수 있어요. 목탄은 회화의 가장 기본적이고 가장 중요한 도구입니다. 유화, 수채화 기법에 통달하더라도 기법의 깊이를 위해 목탄화의 기본 연습을 꾸준히 해야 해요.

채색화 중에서 가장 완벽한 화구인 유화는 그림을 배우는 최종 목적지라고 말할 수 있어요. 유화의 재료와 기법이 가장 발달되어 있기 때문에 화면의 크기에 상관없이 모두 다 적용할 수 있어요. 작게는 미니어처부터 크게는 사원과 궁전 벽화에 이르기까지 모두 유화로 그릴 수 있어요.

(1) 스케치의 중요성

스케치를 할 때에는 이 세상에 산과 물, 풀과 나무, 동물, 인물, 꽃, 과일, 기구, 물건은 없고, 형상·톤·색채만 있다고 생각하는 것이 좋아

요. 모형을 관찰하는 것은 그것이 어떠한 형상인지, 어떠한 톤인지, 어떠한 색채인지를 확인하기 위한 것이지 어떠한 물건인지를 알기 위해서가 아니기 때문입니다. 따라서 화가는 남다른 안목을 지니고, 모든 것을 차별 없이 관찰하고 사람과 개, 풀과 나무도 동일한 시선으로 바라봐야 합니다. 마치 이 세상이 화가 한 사람만의 감상과 묘사를 위해

 ## 인상파의 풍경 스케치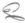

서양의 풍경화는 인상파의 등장으로 독립적인 지위를 얻게 됐다. 인상파에 이르러 화법이 완전히 새로워졌다. 이들은 야외에서 스케치만 한 것이 아니라 모든 작업을 햇빛 아래에서 진행했다.

인상파 화가들에게 화실은 필요치 않았다. 드넓은 야외가 그들의 화실이었다. 그림을 그릴 때에 야외스케치는 필수 조건이 되었다. 자연을 관찰하고 직접 대면하지 않으면 그림을 그릴 수 없었다. 이들은 태양을 좇았고, 빛의 효과와 색의 변화를 그리고자 했기 때문에 반드시 자연과 직접 만나야 했다.

요즘 미술학도들은 이젤과 의자, 파라솔을 들고 야외로 나가 스케치를 한다. 이런 방법을 사용하기 시작한 건 최근 반세기에 불과하다. 이와 같은 방법으로 그린 그림은 예전에 상상으로 그리거나 연습장에 소재를 스케치한 다음 화실로 돌아와 모아 만든 그림과는 결과물이 완전히 다르다. 따라서 틀에 박힌 채 대략적으로 그렸던 예전과 달리 지금은 자연의 순간의 모습과 생생한 생명을 그대로 표현할 수 있다. 인상파 화가들은 생명력 있는 자연의 사물을 보면서 그 개성을 묘사했다. 이렇게 풍경화는 인상파에 이르러 새롭게 태어났다.

● 미켈란젤로 메리시 다 카라바조, 〈과일바구니〉, 1596, 캔버스에 유채, 46×64.5㎝

풀 한 포기, 나무 한 그루에도 곡선의 자연미가 있다.

그 곡선을 적절히 묘사하면 스케치 효과가 두드러진다.

스케치에 충실하려면 자연물을 정밀하게 묘사하는 데 노력해야 한다.

존재하는 것처럼 말이지요. 이렇게 관찰하지 않으면 스케치를 충실하
게 할 수 없어요.

(2) 톤 그리기

그림에서 톤을 그릴 때에는 먼저 가장 어두운 톤이 어디인지, 그

다음으로 어두운 톤은 어디인지, 또 가장 밝은 톤은 어디인지 세심하게 살펴봐야 합니다. 이렇게 단계를 나눈 다음에 붓을 들어야 해요. 또한 넓은 범위의 톤 안에 작은 범위의 톤이 있으면 명암이 어느 정도인지를 확인해야 합니다. 초급자는 큰 부분을 신경쓰지 않고 작은 부분만 세밀하게 묘사하는 경향이 있어 넓은 범위의 톤에 영향을 주는 경우가 종종 있기 때문이에요.

(3) 색채

소묘 등 기본 연습을 할 때에는 색채를 신경쓸 필요가 없습니다. 하지만 수채화, 유화를 그릴 때에는 색채가 굉장히 중요해요. 사물의 색채는 예측할 수가 없어요. 빛과 위치에 따라 변하기 때문에 제대로 관찰하지 않으면 볼 수 없기 때문입니다. 하얀색 벽에 햇빛이 비추면 주황색을 띠고, 나무그늘이 있으면 남색을 띠며, 석양이 지면 붉은색으로 보이고, 날씨가 어두울 때에는 살짝 흰색으로 보여요. 산과 물은 더 많이 변해서 단순히 색채의 이름으로 표현할 수 없습니다.

색채를 구분하는 방법 중 가장 중요한 것은 선입견을 갖지 않아야 한다는 점이에요. 선입견을 갖고 있지 않으면 해당 사물의 색을 관찰을 통해 정할 수 있어요. 색채를 관찰하는 방법을 처음 배울 때에는 손가락 두 개로 원을 만들어 그 원을 들여다보면 그 속의 풍경과 사물이 작은 그림처럼 보이는데 이렇게 하면 진짜 색채를 구분할 수 있습니다.

- 장 오귀스트 도미니크 앵그르, 〈앉아 있는 무아테시에 부인〉, 1852–1856,
 캔버스에 유채, 120×92cm

유화물감은 대부분 불투명하다. 그래서 유화로 그림을 그릴 때는 자유롭게 수
정할 수 있어 편리하다. 화구에 신경을 덜 쓸수록 관찰하고 상상하고 표현하
는 데 더욱 집중할 수 있어 좋은 그림을 그릴 수 있다. 유화는 캔버스에 안료
를 사용하여 그리기 때문에 견고한 재질과 변색되지 않는다는 장점이 있어 영
구적으로 보관할 수 있다. 이처럼 유화는 여러 가지 장점을 갖고 있기 때문에
모든 화구 중에서 가장 완벽하다고 할 수 있는 것이다.

2

서양화에서 인체 묘사를
중요시하는 이유

그림을 제대로 배우는 비법은 먼저 목탄(연필)으로
석고모형을 묘사하고, 그런 다음 석고모형 대신 진
짜 사람을 묘사한 다음 마지막으로 목탄(연필)
대신 유화로 그립니다. 석고모형은 조각가가
인체를 본떠 만든 조각품으로 두상·흉상·
반신상 등이 있으며 손과 발 모형도 있어요.

진짜 사람을 모델로 하면 자세가 바뀔
수 있고 색채도 복잡하기 때문에 초급자가
관찰하면서 소묘를 그리기에 적합하지 않
아요. 석고모형은 움직임 없이 정지되어
있기 때문에 초급자도 여유롭게 관찰할
수 있어요. 또한 전체적으로 하얀색
이어서 명암의 톤(tone)을 쉽게 확
인할 수 있어요. 석고는 초급자가

쉽게 연습할 수 있도록 특별히 만들어진 것입니다.

인체가 서양화의 기본적인 소재가 된 이유

그림을 배울 때에는 항상 인체, 특히 나체의 사람을 많이 선택합니다. 일반적으로 사람의 신체(나체)가 얼굴보다 단순하다고 생각하는데, 사실 얼굴보다 그리기가 더 어려워요. 손만 봐도 그래요. 손으로 주먹을 쥐었다 폈다 하면 구부러지는 선, 복잡한 형상 등 다양한 형태를 볼 수 있어요. 손을 그리기 어렵다는 사실만으로도 신체를 그리는 것이 더 어렵다는 사실을 알 수 있을 겁니다. 허리선은 길쭉한 곡선으로 다양하게 변화하며 규칙적이지 않아요. 이를 둘러싸고 있는 뼈와 살, 피부가 있는 신체는 가장 묘사하기 어려운 형상이에요.

색채를 보자면, 인간의 피부색은 주요 색채가 없습니다. 복잡한 빛 아래에서 보면 오묘하게 갖가지 색채를 띠어요. 따라서 우주의 모든 존재물 가운데 형상과 색채가 가장 복잡하고 가장 묘사하기 어려운 것이 바로 사람의 신체예요. 그림을 배울 때 신체를 묘사하는 방법만 터득한다면 산과 물, 꽃과 나무 등의 사물을 묘사하는 건 어렵지 않아요. 인체에는 산과 물, 꽃과 나무의 색채보다 더 복잡한 색채가 있기 때문입니다.

따라서 인체를 묘사하면 할수록 더 많은 것을 발견할 수 있어요. 유명 화가의 작품을 몇 편 감상한 다음 인체를 보면 인체가 그림의 기본 소재로 선택된 이유를 이해할 수 있을 겁니다.

인체를 그리는 방법을 배우려면 먼저 인체의 구조와 각 부위의 근

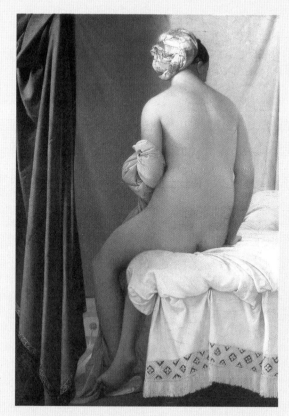

● 장 오귀스트 도미니크 앵그르, 〈발팽송의 목욕하는 여인〉, 1808,
캔버스에 유채, 146×97.5cm

어떠한 만물도 인체의 선이 갖는 아름다움을 따라잡을 수 없다. 왜냐하면 변화
와 풍성함을 지닌 S곡선 때문이다. S곡선은 본래 우아한데다가 양끝이 서로 다
른 방향으로 향하고 있어 더욱 아름답게 느껴진다. 인체는 꽃과 나무, 새, 동물,
산 등 자연의 아름다운 선을 모두 가지고 있다. 컵, 주전자, 탁자, 의자 등 뛰어
난 공예품에서 보이는 선도 디자이너가 인체의 선을 본뜬 것이다.

육과 뼈의 형상을 알아야 하는데 이를 학문적으로 '미술해부학'이라고 불러요.

해부학은 의사와 생리학자, 화가가 연구해야 하는 학문이지만 의사와 생리학자는 인체 내부의 구조, 작용, 보호 방법을 연구해야 하는 반면, 화가는 겉으로 보이는 형상만 연구하면 됩니다. 예를 들어 탁자에 기대어 글을 쓰고 있으면 오른쪽 팔이 굽어지고 아래팔뼈가 팔꿈치에서 도드라지면서 팔꿈치가 단단한 뿔 모양을 이루게 돼요. 미술해부학을 배워본 적이 없는 사람은 이를 제대로 이해하지 못하고 뼈가 없는 구부러진 뱀 모양으로 팔을 그립니다. 인체의 수많은 뼈와 근

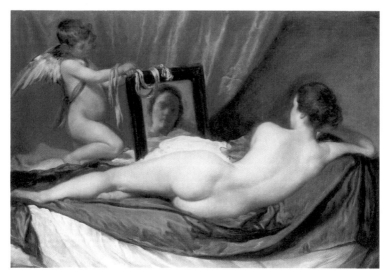

● 디에고 벨라스케스, 〈거울을 보는 비너스〉, 1650, 캔버스에 유채, 122.5×175㎝
인체에는 형상·선·색채가 담겨 있다. 따라서 모든 사물 중에서 인체의 형상과 색채가 가장 복잡하면서 가장 완벽하고, 묘사하기도 가장 어렵다.

육의 명칭 그리고 겉으로 드러나는 형상을 반드시 기억해야 해요. 지
리를 배울 때에 산맥과 하천의 명칭과 형세를 외워야 하는 것처럼.

3

회화 기법 세 가지

(1) 투시법

회화에서는 '수평선과 지평선은 반드시 보는 사람의 눈높이와 동일해야 한다'는 원칙이 중요해요. 사람이 서 있는 곳의 높낮이, 해수면의 너비에 따라 수평선의 높이가 달라질 수밖에 없습니다. 이 원칙은 투시법과 스케치에서 가장 중요하다고도 말할 수 있어요. 스케치에서 형체를 묘사할 때는 늘 이 원칙을 사용해요.

모든 그림에는 수평선이 있어요. 이 수평선은 보이기도 하고 보이지 않기도 합니다. 예를 들어, 정물화나 실내풍경화의 경우 대부분 수평선이 보이지 않아요. 하지만 수평선이 없는 건 아니에요. 정물의 투시 상태에 따라 추측하면 숨겨진 수평선의 위치를 짐작할 수 있어요. 다시 말해서 그림을 그린 사람의 눈높이를 추측할 수 있어요. 가령 앉아서 그렸는지, 서서 그렸는지를 말이죠.

스케치에 자주 등장하는 용어

① **시각**: 화가가 스케치를 할 때에 눈으로 물체를 바라보면 일정한 각도로 시선이 향하고 일정한 구역을 바라보게 되는데, 이것을 '시각', '시야'라고 합니다. 스케치를 할 때에 관찰하고 묘사하는 사물은 반드시 시야 내에 있는 사물이어야 해요. 시야에서 벗어난 사물은 눈에 잘 보이지 않으므로 그림에 넣지 않아요.

② **소실점**: 물체가 눈에서 멀어질수록 형체가 점점 작아지고 마지막에는 점으로 보여요. 이 점을 '소실점'이라고 해요.

③ **투시**: 탁자나 바닥에 사각형의 물체를 올려놓는 방법은 똑바로 올려놓는 것과 비스듬히 올려놓는 방법 두 가지가 있어요. 똑바로 올려놓으면 사각형 물체의 한 변이 우리의 얼굴과 평행선상에 마주하게 되고 비스듬히 올려놓으면 사각형 물체의 한 각과 마주하게 됩니다. 투시 도법에서는 전자를 '평행 투시', 후자를 '2소점 투시'라고 해요. 2소점 투시는 평행 투시보다 그리기가 더 어려워요.

(2) 색채법

물감으로 표현되는 색채는 모두 자연의 근접색일 뿐 자연의 색채와 완전히 동일할 순 없습니다. 근접색이라고 해서 가치가 없다는 뜻이 아니에요. 자연을 그림으로 묘사한다는 건 자연물을 있는 그대로 베끼는 게 아니므로 색채도 진짜와 똑같을 필요는 없어요. 이뿐만 아니라 오히려 자연에서 찾아볼 수 없는 색채를 붓으로 그려내는 경우

도 있어요.

색의 명암

빨간색 사과를 창가에 올려놓으면 창가에 가까운 부분이 빛을 받아 백광을 반사하는데, 백광이 나는 부분은 빨간색이 아닌 하얀색으로 변해 있어요(껍질에 윤기가 없고 신선하지 않은 사과는 반사 능력이 약해 흰색으로 보이지 않고, 옅은 색으로 보여요). 실내에 가까운 부분을 보면 창밖의 빛을 등지고 있기 때문에 가장 어두운 부분은 빨간색이 아닌 암홍색이에요. 이러한 원리를 알지 못한 채 사과를 그린다면 사과를 온통 빨간색으로만 칠하겠죠. 그럼 입체적인 사과를 표현할 수 없습니다.

동양에서는 입체적으로 표현하는 것, 즉 투시법이 중요하지 않아요. 이는 서양화와 다른 점입니다. 어두운 색의 화법에서는 보통 먹색을 쓰지 않고, 삼원색을 섞은 검은색을 사용해요. 왜냐하면 삼원색을 섞은 검은색이 먹색보다 더욱 생기 있고 아름답기 때문입니다.

하지만 인상파의 대다수 작품을 보면 색을 섞어 사용하지 않고 삼원색으로 교차하는 줄무늬를 그려 넣어 어두운 부분을 표현하고 있어요. 가까이서 보면 화려해 보이고 멀리서 보면 삼원색 줄이 뒤섞인 회색으로 보여요. 이는 발전된 색채 기법이라 할 수 있어요.

색의 조화

서로 다른 색들이 한데 모여 있으면 눈이 자극을 받아 아름다움을 느낄 수 있습니다. 이는 색의 배합과 조화의 효과예요.

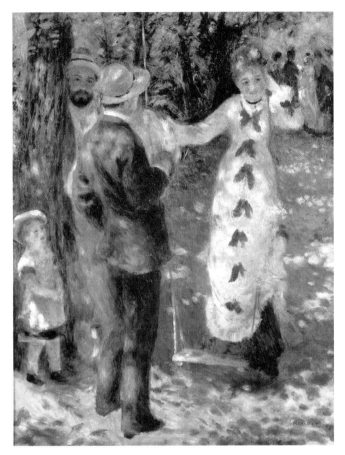

● 피에르 오귀스트 르누아르, 〈그네〉, 1876, 캔버스에 유채, 92×73㎝

근대 인상파는 어두운 색을 표현할 때에 삼원색을 같은 분량으로 균일하게 혼합하지 않고 남청색에 편향된 색을 사용했다. 그래서 인상파 그림에는 어두운 부분을 파란색으로 표현한 작품이 많다.

다양한 색이 조화를 이루도록 하는 색채를 '조화색'이라고 합니다. 조화색에는 회색, 흰색, 검은색이 있어요. 회색은 다른 색을 안정적이고 차분하게 만들어 주고 검은색은 강렬한 색채를 힘 있게 만들고 색의 가벼움을 눌러줄 수 있어요. 흰색은 색과 색의 충돌을 방지하고 다른 색을 돋보이게 할 수 있어요. 이 세 가지 색은 각각의 특성을 가지고 있기 때문에 화가는 이러한 특성을 활용하여 그림에서 색채의 조화를 이루어 내죠. 예를 들어, 그림에 격렬하고 동적인 색채가 있으면 회색을 사용하여 차분하게 만드는 식이에요.

색의 배합

조화의 미를 화면에 나타내려면 다음과 같은 방법을 씁니다.

색 배합에 통용되는 법칙:

1. 삼원색만 나란히 늘어놓으면 조화의 미를 발휘할 수 없어요. 그 사이에 흰색, 회색 또는 검은색을 넣어주면 눈에 띄는 효과를 볼 수 있어요.

2. 동계색(동일한 색채에서 농담에 따라 달라지는 색)을 배합할 때에 그 사이에 흰색을 더해주면 조화의 미를 얻을 수 있어요.

3. 밝은 색과 어두운 색을 배합할 때에 두 색의 경계 부분에 오방색을 더해주면 밝은 색과 어두운 색의 효과를 더욱 두드러지게 할 수 있습니다.

4. 농도가 같은 두 가지 색(강약이 동일한 두 가지 색)을 배합하면 색이 조화를 이룬다고 해도 무미건조하기 때문에 실패하기 쉬워

요. 따라서 강약이 동일한 색의 배합은 피합니다.

5. 묘사하는 물체의 형상과 배경에 사용되는 색은 서로 조화를 이루어야 해요. 형상에 옅은 색을 사용하고 배경에 어두운 색을 사용하면 형상을 돋보이게 할 수 있어요. 반대로 형상에 짙은색을 사용한다면 배경에는 옅은 색을 사용합니다.

6. 청색 계열의 색은 차가운 느낌이 들고, 붉은색 계열의 색은 따뜻한 느낌이 들어요. 그림에서 차가운 색과 따뜻한 색을 절묘하게 배합하면 안정적이고 풍부한 색채를 표현할 수 있어요.

(3) 구도법

구도는 그림에서 사물의 배치를 의미합니다. 글쓰기의 구성과 같죠.

여덟 가지 좋은 구도

1. 그림에서 물체가 하나인 경우, 위치가 한쪽으로 쏠리지 않아야 하지만 한가운데 있는 것도 좋지 않아요. 화면의 약 1/3 지점에 위치하는 것이 가장 보기 좋아요.

2. 그림에서 물체가 2개 이상인 경우, 규칙이 있으면서도 변화가 있어야 하죠. 이러한 미의 형식을 '다양성의 통일'이라 하며, 구도법에서 많이 응용되고 있어요.

3. 화면에서 2개 또는 그 이상의 물체를 배치하는 경우, 좌우가 등지지 않고 서로 호응을 이루어야 해요.

4. 몇 개의 물체가 그림에 배치된 경우, 높낮이에 변화가 있고 계

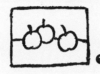 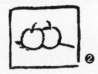

그림 ❶ 겹쳐진 사과 두 개가 화면의 약 1/3 지점에 위치하고 있다. 조금 떨어진 곳에 위치한 사과 하나는 꼭지가 다른 두 개를 향하고 있어 마치 손님 두 명과 주인 한 명이 마주 앉아 담소를 나누는 모습 같다. 절묘한 변화를 보이면서 한 번에 집중할 수 있어 화면에서 생동감이 느껴진다.

그림 ❷❸ 사과 두 개의 꼭지가 서로를 향하고 있다. 마치 두 사람이 대화하는 모습 같다. 집중되어 있어 좋은 구도이다. 만약 사과의 꼭지가 각각 왼쪽과 오른쪽을 향하고 있다면 마치 부부싸움을 한 것처럼 보기 좋지 않을 것이다.

찻주전자와 찻잔을 예로 들면, 왼쪽 그림은 어린 아이가 엄마 무릎에 기대고 있는 것처럼 편하게 느껴진다. 오른쪽 그림의 경우 찻잔이 찻주전자 뒤에 있어 마치 엄마가 아이를 방치하고 있는 모습 같아서 불안해 보인다.

오른쪽 그림은 높이가 점점 낮아지는 계단식 구도로 어색해 보이고 왼쪽 그림은 화면이 아름답게 느껴진다. 어머니가 가운데에 있고 아들과 딸이 각각 좌우에 있는 구도는 어떠할까라는 생각도 들 것이다. 계단식보다는 괜찮겠지만 좋은 구도는 아닌데, 세 사람의 위치가 '小(작을 소)'자 형태가 되어 어색해 보이기 때문이다.

단식 구도는 피한 것이 좋습니다.

5. 많은 물체가 그림에 배치된 경우, 화면의 균형이 유지되고 무게가 한쪽으로 쏠리지 않은 것이 좋습니다.

6. 너무 많은 물체가 화면에서 동일한 방향을 향하지 않는 것이 좋습니다.

7. 화면에서 직선과 곡선이 대조를 이루면 미적 효과를 낼 수 있어요.

8. 화면이 사물로 가득 채워지지 않고 여백이 있으면 깨끗한 느낌이 들고, 절묘한 구도가 구현됩니다.

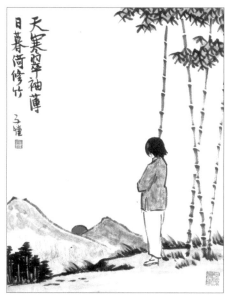

● 펑쯔카이, "天寒翠袖薄, 日暮倚修竹"

(날씨가 추워져 푸른 소매가 얇은데도 해가 저물도록 대나무에 기대보네–역주)

그림 속 사물의 무게

'인물은 크기가 작고 집과 나무는 크기가 큰데 어떻게 균형을 유지한다는 거지?'라는 궁금증이 생길 것이다. 회화에서는 사물의 무게를 가늠하는 별도의 기준이 있다. 실제 무게와는 다르게 적용되므로 크기가 크다고 무거운 것도 아니고 작다고 가벼운 것도 아니다. 회화에서 사물의 무게는 생기가 넘치는 것이 무게감이 있고, 생기가 없는 건 무게감이 덜하다. 인물이 가장 생기가 넘치면 무게감이 있는 것이다. 자연물에서 산과 들판, 구름과 물 등 생기가 없는 건 무게감이 덜하다.

4

회화의 6가지
표현 방식

사람들이 그림을 통해 아름다움을 느끼게 되는 것은 그림의 표현 방식 덕분입니다.

(1) **반복과 그러데이션:** 반복은 동일한 형식이 여러 차례 나타나는 것을 말해요. 여기서 한 발 더 나아간 것이 그러데이션이에요. 예를 들어 크기가 점점 작아지고, 색이 점점 옅어지고, 높이가 점점 낮아지는 것 등이에요.

(2) **대칭과 균형:** 사람은 천성적으로 대칭을 좋아하는데, 우리의 신체가 대칭을 이루고 있기 때문이에요. 대칭에서 더 나아가면 균형이 돼요. 균형은 좌우가 동일한 것이 아니라 편중되지 않고 균등하게 유지되는 것을 말합니다. 명작의 구도를 보면 균형의 법칙이 말로 표현할 수 없을 정도로 기막히게 구현되어 있어요.

(3) **조화와 대비:** 조화는 유사한 것을 말해요. 원래 음악에서 사용하는 용어인데, 이를 미술 형식에 빌려 써서 동일한 직선형, 동일

한 곡선형, 동일한 빨간색 계열의 색채를 모두 조화를 이룬다고 말합니다. 특히 예술에서는 색채의 조화라는 용어를 자주 사용하는데 색상환에서 서로 이웃하는 두 가지 색은 조화를 이루어요. 빨간색과 주황색, 주황색과 노란색, 노란색과 녹색, 녹색과 파란색, 파란색과 남색, 남색과 보라색, 보라색과 빨간색을 예로 들 수 있어요.

반대로 형식과 성질이 서로 반대되는 것을 대비라고 해요. 형식으로는 직선과 곡선, 사각형과 원형이 서로 대비를 이루죠. 색채에서는 색상환에서 서로 마주보는 두 가지 색, 즉 빨간색과 녹색, 노란색과 보라색, 파란색과 주황색이 대비를 이룹니다. 조화가 평화로운 느낌이라면 대비는 활기찬 느낌이고 조화는 정적이고 대비는 동적이죠.

(4) **비례와 리듬:** 하나의 형체에서 각 부분의 관계를 연구하는 것을 비례라고 합니다. 예를 들어, 폭이 좁고 긴 동양 회화의 세로형 족자와 폭이 넓고 짧은 가로형 족자에서는 신비함을 느낄 수 있어요. 또 서양 유화의 경우는 길이와 너비의 비율이 명함이나 화첩 등의 황금 비율과 비슷하여 안정감을 느낄 수 있어요. 음악에서 비율은 리듬을 의미해요. 리듬은 각 음이 일정한 간격으로 떨어져 있는 것으로 일정한 강약 규칙에 따라 진행되는 것이에요. 리듬이 바뀌면 곡의 분위기도 달라져요.

(5) **통일된 색조와 단일한 색조:** 하나의 예술 작품에서 특정 색채(또는 형상 등)로 전체를 가득 채우는 것을 그 색채에 의해 색조가

통일됐다고 해요. 통일된 색조는 예술 작품의 통일성을 높여줍니다. 통일된 색조 가운데 주요 색채가 특히 두드러지면서 가장 돋보이는 상태가 되는데 이를 단일한 색조라고 해요. 단일한 색조는 단조롭게 보이지만 아름다워 보일 때도 있어요. 예를 들어 수묵화는 다른 색은 사용하지 않고 검은색만 사용해도 멋져 보이죠.

(6) **다양성의 통일:** 예술의 형식 법칙 중에서 단연 최고로 꼽히는 법칙이에요. 앞서 설명한 법칙들이 모두 여기에 포함되거든요. 따라서 '다양성의 통일'은 예술 형식의 원리라고 할 수 있어요. 다양성에는 변화가 있고 통일에는 규칙이 있어요. 변화가 있으면서 규칙도 있기 때문에 다양성의 통일이라고 하죠.

화가와
명화
이야기

1

영원한 '주제'를 담다
밀레

사람들은 시대를 따라갔지만 밀레는 시대를 앞서갔어요.

"프랑수아! 화가가 되고 싶다면 먼저 선한 사람이 되어야 한단다. 영원을 위해 그림을 그려야 한다! 이 말을 꼭 명심하거라! 네가 나쁜 사람이 되는 걸 보느니 차라리 죽는 걸 보는 게 나을 거 같구나."

장 프랑수아 밀레는 할머니의 말씀을 평생 교훈으로 삼았습니다.
"영원을 위해 그림을 그려야 한다."는 말은 짧은 몇 년간 사람들의 사랑을 받는 것이 아니라 오랜 세월이 지나도 사람들에게 감동을 줄 수 있는 그림이어야 한다는 뜻이었습니다.
이후 밀레는 최고의 명작을 그렸어요. 〈만종〉은 해질 무렵 들판에서 가난한 남자와 여자가 고개를 숙이고 손을 모아 하루를 무사히 보낼 수 있도록 보호해주신 하느님께 기도하는 모습이에요. 이 두 사람은 열심히 노력하는 선량한 사람들로 이 모습을 보면 누구나 감동받

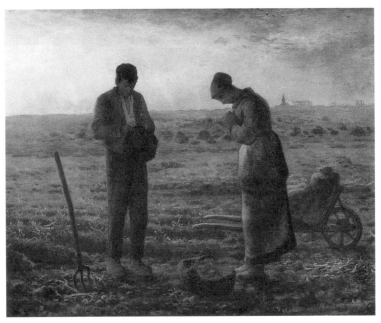

● 장 프랑수아 밀레, 〈만종〉, 1857-1859, 캔버스에 유채, 55×66㎝

을 거예요.

하지만 이 시기에 밀레는 가난한 삶을 살았어요. 그는 자신의 일기에 이렇게 썼어요.

"이틀 뒤면 땔감과 쌀도 다 떨어질 텐데 어떻게 하지? 아내는 다음 달에 출산을 앞두고 있고. 빈손으로 기다릴 수밖에 없겠구나."

지금은 그의 그림이 한 점당 몇십만 프랑에 팔리고 있는데, 당시에 그의 집안은 2~3일이면 먹을 게 다 떨어질 정도로 가난했어요. 그가

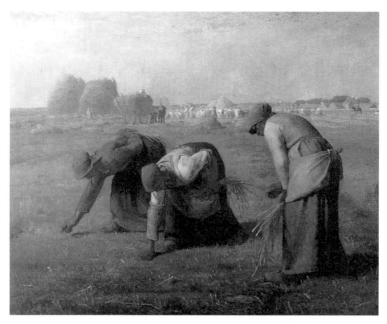

● 장 프랑수아 밀레, 〈이삭 줍는 여인들〉, 1857, 캔버스에 유채, 83.5×111cm

살아 있을 때는 세상 사람들이 그의 그림을 알아주지 않았어요. 그가
죽고 30년이 지난 뒤에야 사람들은 그의 그림을 이해하고, 그가 '시대
의 선구자'라는 사실을 알게 되었죠.

그림의 주제는 굉장히 중요해요. 그림을 그리려면 먼저 주제를 생
각해야 해요. 어떤 사람들은 서로 관련 없는 것들을 한 화면에 나란히
그려 넣기도 하는데, 이러한 그림은 주제가 없으므로 그림이라 할 수
없어요. 좋은 그림에는 반드시 우리의 눈을 사로잡는 것이 하나는 있
어야 합니다. 앞서 언급한 장 프랑수아 밀레의 두 그림은 주제가 굉장
히 뚜렷해요! 따라서 대가의 명작이라고 말하는 것인데, 그렇다고 주

제가 꼭 하나여야 하는 건 아니에요. 주제가 여러 개인 경우도 있는데, 어쨌든 그중에 하나는 중심이 돼야 해요.

그림 앞에 앉아 있으면 화면의 이미지가 눈에 들어오면서 그림의 배치, 원근, 명암이 아름답게 느껴져요. 하지만 누군가 어떤 느낌인지 묻는다면 말로 표현하지 못할 거예요. 질문한 사람에게 그림 앞에 앉아서 직접 눈으로 그 느낌을 감상하라는 말밖에 할 수 없을 겁니다.

'상상과 현실'의 스케치
들라크루아와 쿠르베

〈민중을 이끄는 자유의 여신〉은 1830년 프랑스 '7월 혁명' 당시의 파리 시가전 모습을 보여주는 그림입니다. 실제 싸움은 무서운 일이지만 이 그림에 그려진 모습은 무섭지 않아요. 반라의 여성이 오른손에는 프랑스 삼색기를, 왼손에는 총검을 들고 앞장서고 그 뒤를 수많은 사람들이 따르고 있죠. 이 여성은 사람이 아니라 자유를 수호하는 '자유의 여신'입니다. 그 뒤를 따르는 사람들은 군인이 아니며, 중산모자를 쓰고 코트를 입은 대학생도 있고, 베레모를 쓴 상인, 노동자도 있어요. 권총을 들고 있는 사람도 있고, 장총이나 칼을 들고 있는 사람도 있습니다. 가장 앞쪽에는 죽은 사람들의 시체가 쌓여 있어요. 이들은 봉건사회의 속박에서 벗어나 자유를 얻기 위해 혁명을 일으켰어요. 하늘에서 내려온 자유의 여신은 이들에게 자유를 주고자 앞장서서 자유를 위해 싸우도록 한 거예요.

이들은 국왕 샤를 10세의 속박을 받던 사람들이에요. 이 그림은 '7월 혁명'이라고 불리는 7월 28일의 상황을 그린 거예요. 그림에서

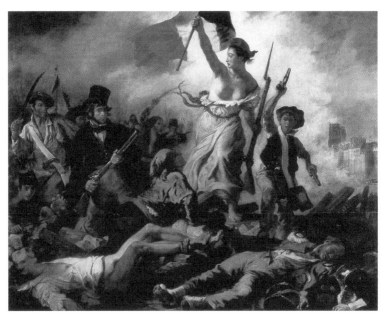

● 외젠 들라크루아, 〈민중을 이끄는 자유의 여신〉, 1830, 캔버스에 유채, 325×260㎝

'자유의 여신'이 가장 앞에 그려져 있는데, 이는 절묘한 화법이라 할 수 있습니다. 이 혁명이 잘못된 것이 아니라 하늘의 뜻에 따른 것이란 의미로 해석할 수 있기 때문이죠. 하지만 7월 28일 당시 하늘에서 정말로 신이 내려와 파리 시가지에서 학생, 노동자, 상인들과 함께 혁명을 주도하지는 않았어요. '자유의 여신'은 진짜가 아니라 상상 속 인물이에요.

화가는 '자유'를 그리고 싶었지만 그릴 방법이 없었기 때문에 이를 대신할 수 있는 여신을 상상해 낸 것입니다.

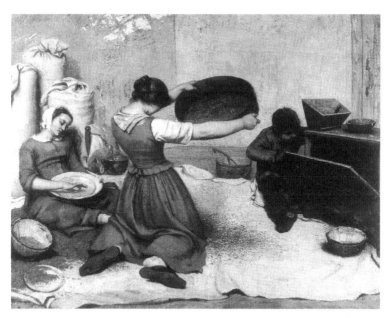

● 귀스타브 쿠르베, 〈밀 터는 여인들〉, 1853-1854, 캔버스에 유채, 131×167㎝

　이와는 대조적으로 상상이 아닌 현실을 그려낸 진실한 그림도 있어요. 〈밀 터는 여인들〉 그림에는 농가에서 일하는 세 사람의 모습이 그려져 있어요. 바닥에는 천이 깔려 있고, 가운데에는 무릎을 꿇고 두 손으로 체를 흔들며 힘껏 밀을 걸러내고 있는 여성이 보입니다. 이 여성 옆에는 앉은 채 밀을 골라내고 있는 또 다른 여성이 있고, 바닥에는 대나무광주리, 접시 등이 놓여 있어요. 이들은 한눈팔지 않고 각자 맡은 일을 묵묵히 하고 있어요. 바쁘고 힘들어 보이죠.

　이 그림은 실제 농촌의 모습을 표현하고 있습니다.

자유의 여신처럼 상상한 모습도, 밀 터는 여인들처럼 흔히 볼 수 있는 모습도 좋은 그림의 소재가 될 수 있습니다. 이 두 그림은 화가의 성향이 전혀 다르기 때문에 분위기가 완전히 달라요.

〈민중을 이끄는 자유의 여신〉을 그린 외젠 들라크루아Eugène Delacroix (1798-1863)는 새롭고 신기한 걸 좋아했어요. 싸움, 신선, 달리는 말, 사냥꾼, 사자춤 등 신기한 소재를 그림으로 그렸죠. 그의 그림에는 색이 선명하게 표현되어 있어 사람들은 그를 '색채화가'라고 불렀습니다. "그가 표현한 색채에는 마치 불이 들어 있는 것 같다"라고 말하는 사람도 있었어요. 〈민중을 이끄는 자유의 여신〉을 보면 색채가 정말 선명하죠! 들라크루아 같은 화가들이 바로 '낭만주의 화가'예요.

〈밀 터는 여인들〉을 그린 귀스타브 쿠르베Gustave Courbet (1819-1877)는 들라크루아와 정반대였습니다. 그는 눈으로 흔히 볼 수 있는 사실만이 아름다운 것이라 생각했어요. 그는 천사를 그린 예전 화가들을 비웃으며 이렇게 말했어요.

"등에 날개가 달린 천사를 봤다고? 천사를 그리는 사람들은 모두 미치광이야!"

그의 그림은 진실했고 그림 속

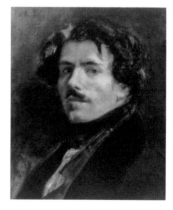

● 외젠 들라크루아 초상화
들라크루아는 새롭고 신기한 걸 좋아했다. 싸움, 신선, 달리는 말, 사냥꾼, 사자춤 등 신기한 소재를 그림으로 그렸다.

사물은 진짜 사물과 똑같았어요. 상상하는 걸 조금도 허용하지 않았습니다. 게다가 꼼꼼한 편이라 구석에 위치한 작은 사물 하나까지도 심혈을 기울여 그렸어요. 그는 외젠 들라크루아보다 스무 살 정도 어렸어요. 그가 한창 활동하던 시기에는 들라크루아가 이미 늙어버렸기 때문에 사람들은 들라크루아의 그림 보다는 쿠르베의 그림을 더 좋아했어요. 귀스타브 쿠르베 같은 화가들을 '사실주의 화가'라고 불러요.

3

'새로운 구도법'의 탄생

휘슬러

미국 출신의 대표적인 화가로 제임스 애벗 맥닐 휘슬러James Abbott McNeill Whistler(1834-1903)가 있습니다. 그는 스물한 살에 유럽 미술이 가장 유행한 프랑스 파리로 갔어요.

그 당시 프랑스 미술계에는 새로운 화법을 사용하는 '인상파'가 등장했어요. 이들은 그림을 자세히 묘사하지 않고 희미한 광경을 그리는 화법을 사용했어요. 따라서 인상파의 그림을 가까이서 보면 정교하지 않고 물감이 뭉쳐 있는 것처럼 보여요. 이 화법은 멀리서 봐야 그 장점을 확인할 수 있어요.

이는 유럽에 없던 화법으로 에두아르 마네Édouard Manet(1832-1883)와 클로드 모네에 의해 최초로 제시되었습니다. 하지만 마네와 모네의 새로운 화법은 아무렇게나 칠하는 것이 아니라 일정한 규칙을 가지고 있었죠. 프랑스로 건너간 휘슬러는 이 새로운 화법에 감동받아 파리에 오래 머무르며 마네의 화법을 배우기 시작했어요.

1878년, 휘슬러는 런던에서 개인 작품 전시회를 열었습니다. 지금

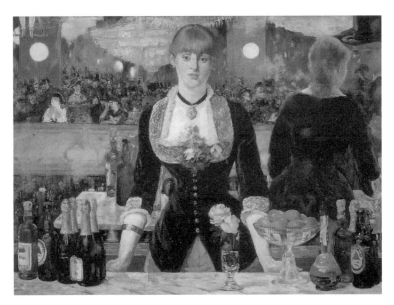

● 에두아르 마네, 〈폴리 베르제르의 술집〉, 1882, 유화, 130×96㎝

은 인상파 회화가 많이 알려졌지만, 당시 프랑스인들은 이를 업신여 겼고 영국인들도 좋아하지 않았죠. 세계적으로 유명한 영국 비평가인 존 러스킨John Ruskin(1819-1900)도 휘슬러의 그림에 반대했어요. 존 러 스킨은 인상파의 그림을 싫어했어요. 그는 휘슬러의 인상파 초상화 전시회를 보고 난 뒤 필법이 거칠고 색채가 조잡하다는 악평을 쏟아 냈습니다.

그중에서도 〈검은색과 금색의 녹턴: 떨어지는 불꽃〉이라는 제목의 그림을 가장 싫어했어요. 존 러스킨은 런던 신문에 다음과 같은 혹평 을 게재했어요.

● 제임스 애벗 맥닐 휘슬러, 〈도자기 나라에서 온 공주〉

휘슬러는 미국인이지만 평생 영국에서 살았다. 이 그림은 그의 또 다른 명작인 〈도자기 나라에서 온 공주〉다. 색채를 중시한 그는 빨간색, 노란색, 파란색을 선명하게 사용했다. 또한 빛을 중요시했기 때문에 명암이 절묘하게 어우러져 있다.

"제임스 애벗 맥닐 휘슬러는 캔버스에 물감통을 쏟은 것을 사람들에게 보여줬다."

휘슬러의 그림이 마치 물감통을 쏟은 것처럼 마구 그려진 아무런 의미가 없는 것이라는 말이었죠.

휘슬러는 자신의 노력으로 새로운 화법을 연구했고, 전시회를 통해 그 화법을 알리고 싶었습니다. 그런데 존 러스킨으로부터 모욕을 당하자 굉장히 화가 났죠. 그래서 명예훼손 혐의로 그를 법정에 고소했어요. 한 사람은 미국에서 가장 유명한 화가이고, 또 한 사람은 영국에서 가장 유명한 비평가였죠. 이들의 법정 싸움은 일반인들의 이익 다툼과는 비교할 수 없었어요. 위대한 예술에 대한 심도 깊은 문제를 다루고 있었죠. 하지만 예술은 예술이고 법률은 법률이에요. 존 러스킨이 휘슬러의 명예를 훼손한 건 사실이었기에 유죄가 선고됐어요. 판사는 난감했지만 최종적으로 존 러스킨에게 1파운드 벌금형을 내렸고, 그렇게 법정 다툼이 마무리됐어요.

휘슬러는 프랑스 정부가 그의 작품인 〈화가의 어머니〉를 구입하여 미술관에 전시하자, 이렇게 말했습니다.

"나의 모든 작품 중에서 〈화가의 어머니〉가 최고의 작품이란 걸 스스로 확신했다. 프랑스 정부가 이 작품을 구입한 것은 정말 영광스러운 일이다."

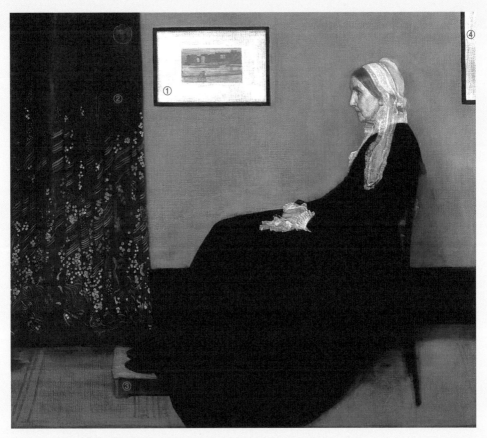

● 제임스 애벗 맥닐 휘슬러, 〈화가의 어머니〉, 1871, 캔버스에 유채, 144×162㎝

① 어머니 앞에 유리액자가 없다면 벽 부분이 썰렁하고 무미건조해 보일 것이다. 따라서 액자는 반드시 필요하다.

② 짙은 색의 커튼을 왜 이렇게 크게 그렸을까? 어머니의 옷이 짙은 색이기 때문이다. 만약 그림에서 짙은 색을 사용한 부분이 없다면 어머니의 옷과 호응되는 부분이 없었을 것이다. 커튼이 있어 명암의 조화가 균형을 이루게 된 것이다.

③ 이 부분은 모두 회색의 어두운 톤으로 명암에 변화가 거의 없다. 여기에 발판을 추가함으로써 명암에 변화를 주었다.

④ 어머니 머리 뒤쪽으로 유리액자가 반쯤 보이는데, 그림의 배치에 있어 필요한 것이므로 절대로 생략할 수 없다. 이 그림에서 주제는 어머니이고, 나머지 유리액자, 커튼, 발판은 배경이다. 배경을 배치하는 것도 마찬가지로 중요하다.

이 명화를 자세히 감상해 볼까요? 그림에서 각 사물의 배치와 명암의 조화가 안정적이고 자연스러워요. 그림에서 화면에 '배치'하는 것이 가장 어려우면서도 중요한 작업인데, 예를 들어 이 그림에서 어머니의 앉은 위치를 조금 앞으로 옮긴다면 뒤쪽의 빈 공간이 너무 넓어 보일 것이고 반대로 조금 뒤로 옮긴다면 빈 공간이 너무 좁아 보일 거예요. 따라서 어머니가 앉은 위치의 상하좌우 공간이 지금과 같아야만 가장 안정적이고 보기 좋아요.

다시 자세히 관찰해보면, 말로 표현할 수 없을 정도로 절묘한 부분이 많이 보일 텐데 이러한 배치 방법을 서양화에서는 '구도법'이라고 불러요.

4

인상파 화가의 스승
터너

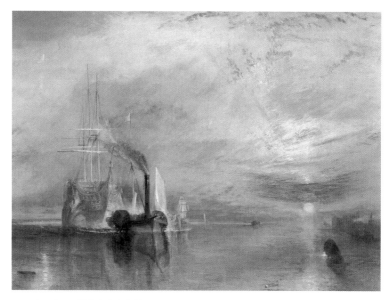

● 조지프 말로드 윌리엄 터너, 〈전함 테메레르의 마지막 항해〉, 1839, 유화, 90×120㎝

신구 화파의 구분은 시대의 변화에 따른 것일 뿐 예술적 깊이와는 관련이 없어요. 조지프 말로드 윌리엄 터너의 그림은 비교적 현대에

가까워요. 그는 구화파에 속하지만 그의 작품은 여전히 위대한 예술적 가치를 지니고 있습니다. 게다가 신화파 대부분의 화법이 구화파의 위대한 예술에서 나온 것이죠. 따라서 과거의 유명한 화가들은 새로운 시대 화가들의 스승이라 할 수 있어요. 터너가 바로 그런 경우예요.

그가 인상파 화가의 스승이라는 건 어떻게 알 수 있을까요? 앞서 설명한 프랑스 출신 인상파의 대가인 에두아르 마네는 처음에는 색채를 중시하는 인상파 회화를 그리지 않았어요. 그랬던 그가 한번은 영국에 갔다가 대영박물관에 있는 터너의 그림을 보고 감탄하며 말했어요.

"프랑스에서는 이렇게 선명한 빛과 복잡한 색채의 그림을 본 적이 없어. 우리는 이렇게 생기 넘치는 그림의 화법을 배워야 해."

프랑스로 돌아온 뒤 마네는 터너의 빛과 색채를 배우기 시작했고, 이후 인상파라는 화파를 만들었습니다.

〈전함 테메레르의 마지막 항해〉 그림을 보면, 빛과 색채가 굉장히 선명하고 복잡하죠! 하늘의 빛과 물의 빛이 이어지면서 화면 전체에서 빛이 나요. 가운데에 있는 전함은 복합적인 색을 띠고 있어요. 이 그림에서 인상파의 화법이 일찌감치 사용된 거예요.

윌리엄 터너는 주로 유화를 그렸지만 수채화도 좋아했어요. 원래

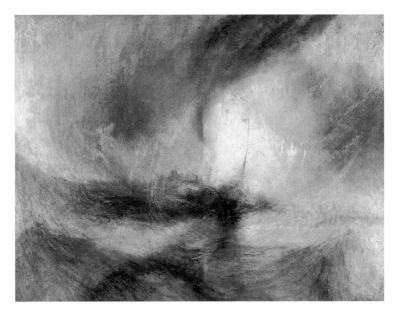

● 조지프 말로드 윌리엄 터너, 〈눈보라―항구 어귀에서 멀어진 증기선〉, 1842, 캔버스에 유채,
91.5×122㎝

대부분의 영국 화가들이 수채화를 좋아하며, 수채화에 있어서는 영
국 화가가 세계적으로 단연 뛰어나다고 말할 수 있어요. 수채화물감
도 영국제품이 가장 뛰어나요. 지금도 영국의 윈저앤뉴턴Winsor & Newton
제품이 최고급 수채화물감과 수채화종이로 손꼽히고 있어요. 영국 수
채화물감은 변색이나 퇴색이 되지 않고 색이 균일하게 칠해진다는 장
점을 가지고 있어요.

영국에서 수채화가 유행한 이유는 섬나라이기 때문입니다. 밝은
하늘빛과 물빛은 유화로 표현하기보다는 수채화물감으로 흰색 종이
에 가볍게 묘사하는 것이 좋아요. 또한 안개가 자주 껴서 경치가 흐릿

하고 옅은 색을 띠기 때문에 수채화 붓으로 칠하는 것이 적당하지요.
따라서 수채화는 영국의 자연환경에 따라 만들어진 것이라고 말할 수
있어요.

5

황금 비율의 틀을 벗다

앵그르

자크 루이 다비드Jacques Louis David(1748-1825)는 파리에서 태어난 프랑스인으로 초상화 전문 화가였어요. 당시 격동기였던 프랑스에서는 세상을 구하기 위한 영웅이 나타났죠. 바로 나폴레옹이에요. 나폴레옹은 프랑스의 혼란을 잠재우고 제1통령이 되었습니다. 화가인 다비드는 나폴레옹의 오랜 친구였고, 나폴레옹은 그를 미술총독으로 임명했어요.

자크 루이 다비드는 많은 작품을 남겼어요. 그중 〈나폴레옹 대관식〉처럼 정치와 관련된 대작이 많고, 나머지는 작은 초상화예요. 사람들은 그의 대작을 격찬하지만, 개인적으로는 정치적인 그림보다는 작은 초상화가 더 뛰어나다고 생각해요. 원래 그는 초상화를 좋아하는 화가였기 때문이에요. 그는 나폴레옹의 비위를 맞춰가며 나폴레옹의 지시에 따라 대작을 그리기보다 자신의 신념대로 초상화 연구에 몰두했어야 해요. 장엄하고 고상한 고전파 화법을 사용한 그의 초상화는 높이 평가할 만해요. 하지만 정치적인 그림은 그의 비겁한 행위를 보

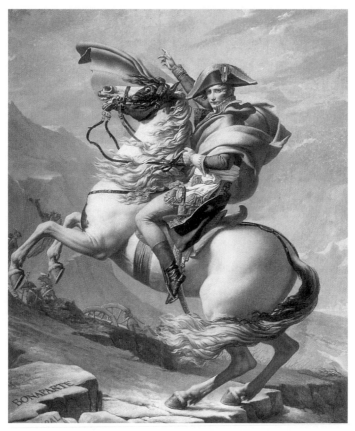

● 자크 루이 다비드, 〈생 베르나르 고개를 넘는 나폴레옹〉, 1800, 캔버스에 유채, 232×271㎝

미술총독은 전국 미술을 관장하는 관직이다. 다비드는 로베스피에르(Robespierre) 혁명정부 시절에는 의원직을 맡았으며, 전국 미술의 권력을 잡고 있지는 못했다. 나폴 레옹이 프랑스를 장악한 뒤 많은 유럽 대국들을 정복하였고, 다비드는 유럽 전역의 미 술총독이 되어 최고의 부귀영화를 누렸다. 이 그림은 자크 루이 다비드가 나폴레옹을 위해 그린 초상화이다.

여주는 것이므로 아쉽게 느껴지는 부분이에요.

다비드는 제자가 많았어요. 그중 최고의 인재가 한 명 있는데, 바로 장 오귀스트 도미니크 앵그르Jean Auguste Dominique Ingres(1780-1867)입니다. 앵그르 또한 초상화를 잘 그렸고, 역사화를 그리는 것도 좋아했습니다. 그의 화법은 스승보다 참신했기 때문에 후대 사람들은 그를 '신고전파'라고 불렀어요. 그는 소묘 연습에 많은 힘을 쏟았어요. 그의 소묘 작품은 지금까지도 프랑스에서 최고로 꼽히고 있어요.

또한 그는 채색화에도 뛰어난 재능을 보였어요. 차분하면서 조화로운 색채가 마치 달빛 아래 또는 등불 아래에서 보는 것처럼 느껴져요. 그의 작품인 〈터키탕〉을 보면 인체의 색을 부드럽게 표현하여 배경 색과 잘 어우러져 있어요. 이 그림은 '온화한 아름다움'을 보여주는 작품이에요. 아름다운 나체에 온화한 색채와 원형의 그림틀을 사용하고 있기 때문이에요.

서양화의 그림틀은 대부분 황금 비율을 사용하는데, 정사각형, 타원형 또는 원형의 그림틀을 사용하는 경우도 있습니다. 이는 화가의 개인적인 선호도에 따르는 것이 아니라 그림에 묘사된 형상과 색채가 황금 비율의 직사각형 틀보다 정사각형 틀, 타원형 틀 또는 원형 틀에 잘 어울리기 때문입니다.

장 오귀스트 도미니크 앵그르의 〈터키탕〉은 온화하고 아름다운 형상과 색채가 원형 틀에 잘 어울리기 때문에 황금 비율의 사각형 틀을 사용하지 않고 원형 틀을 사용한 것입니다. 황금 비율의 직사각형 틀을 사용했다면 원형 틀만큼 잘 어울리지도 아름답지도 않았을 거예요.

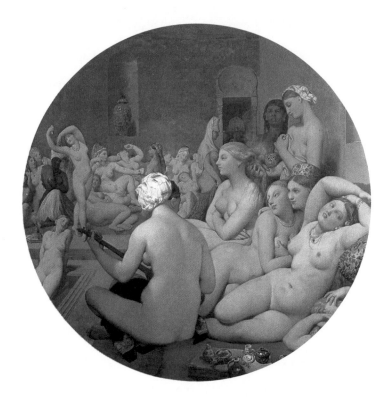

● 장 오귀스트 도미니크 앵그르, 〈터키탕〉, 1859~1863,
캔버스에 유채, 직경 108cm

어떤 사람들은 〈터키탕〉을 보고 가장 가까이에 놓인 네모난 쟁반
위의 병, 컵, 주전자가 굉장히 정교하여 멀리 있는 인체보다 묘사하기
어려웠을 거라 생각하지만 사실은 그 반대예요. 도구나 식기류는 형
상과 색채가 갖춰져 있어 조금만 시간을 들이면 잘 그릴 수 있어요.

하지만 인체를 잘 그리려면 수년간 기본기를 익히고 미술해부학을 연구해야 합니다. 그림 속 나체인 여성들을 보세요. 몸의 윤곽선이 마치 구름이나 물처럼 정해진 규칙이 없어요. 몸의 색은 흰색, 빨간색, 노란색, 파란색인 것 같기도 하고 아닌 것 같기도 하죠. 정말 말로 표현할 수 없는 형상과 색채를 가지고 있어요.

온화하고 아름다운 형상과 선, 색채에 원형 틀까지 더해져 그림이 더욱 부드럽게 느껴져요.

거울을 지닌 '초상화' 화가

렘브란트

〈사스키아의 초상〉이라는 제목의 초상화는 평범해 보이지만 사실 굉장히 유명한 작품입니다. 인물이 아름답게 묘사되어 있고, 정교하고 섬세하면서 실물과 닮았기 때문이에요. 이전까지 초상화 화가들은 그림의 아름다움과 정교함만을 추구했고, 실물과 닮았는지 여부는 별로 신경쓰지 않았습니다. 하지만 이 초상화 화가

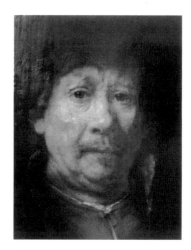

● 렘브란트 판 레인 초상화

는 달랐습니다. 실제 인물과 닮았는지를 굉장히 중요하게 생각했어요. 그가 그린 사람은 진짜 사람처럼 생동감이 넘쳤어요.

이 화가의 이름은 렘브란트 판 레인Rembrandt van Rijn(1606-1669)이에요. 400여 년 전 네덜란드가 배출한 세계적으로 가장 위대한 초상화

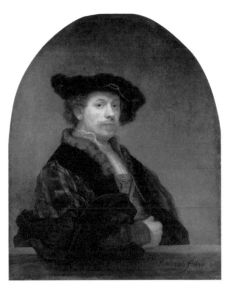

● 렘브란트 판 레인 초상화, 1640

화가로 사스키아 반 오일렌뷔르흐 Saskia van Ulenborch 는 그의 부인이에요.

그는 거울 속 자신의 얼굴을 그리는 것을 가장 좋아했고, 자화상을 많이 그렸습니다. 그 다음으로 자신의 부인인 사스키아의 초상화를 그리는 것을 좋아했습니다. 렘브란트는 부인 사스키아를 굉장히 사랑했어요. 똑똑하고 아름다운 사스키아는 자주 모델이 되어줬는데, 렘브란트 일생의 가장 큰 행복이었죠! 그가 그린 사스키아의 초상화는 수십 점에 달하는데, 귀부인의 복장, 고대 복장, 화가의 무릎에 앉은 자세, 꽃밭에 숨은 모습 등 그림마다 차림새와 자세가 모두 달랐어요. 사스키아의 초상화는 모두 좋은 작품이에요.

사실 렘브란트는 사스키아의 초상보다 거울에 비친 자신의 초상

을 그리는 걸 더 좋아했습니다. 그의 곁에는 항상 거울이 있었죠. 수시로 거울을 꺼내 자신의 얼굴을 비춰보고 자세히 관찰했어요. 그리고 맘에 드는 모습을 발견하면 큰 거울 앞에 앉아서 자신의 초상을 그렸어요. 그래서 그의 작품 중에는 자화상이 많아요. 그의 둥글둥글하고 통통한 얼굴은 기쁜 표정을 짓고 있으며, 인자하고 행복한 모습을 느낄 수 있어요.

하지만 렘브란트의 행복은 그리 오래가지 못했습니다. 49세 무렵 사스키아가 병으로 죽자, 사랑하는 아내를 잃은 렘브란트는 삶의 낙을 잃었고 그림에 대한 흥미도 사라졌어요. 사회적인 명성도 점점 잃게 되면서 생활도 나날이 빈곤해졌죠. 이후 그는 시골 출신의 여성을 후처로 맞아 빈민가에 살면서도 후처의 초상을 그렸습니다. 그는 사스키아가 남긴 옷을 꺼내 후처에게 입히고 사스키아의 모습으로 꾸미도록 한 다음 사스키아의 행동과 자세를 따라하게 하고는 그녀의 초상화를 그렸어요. 그는 가짜 사스키아의 모습에서 진짜 사스키아의 자태를 상상했고 화려했던 지난날을 떠올리면서 쓸쓸한 미소를 지었어요.

얼마 지나지 않아 후처도 병으로 죽자 그는 빈민가의 낡은 집에서 홀로 쓸쓸하게 살았습니다. 속마음을 털어놓을 사람도 없었죠. 몸은 점점 노쇠해졌고, 이도 다 빠지고 눈도 나빠졌어요. 그는 외롭고 무료할 때면 간신히 몸을 일으켜 이가 다 빠진 자화상을 그렸어요. 잘 나가던 시절의 자화상과 자신의 무릎에 앉아 있는 사스키아의 초상을 보는 그의 뺨 위로 눈물이 흘러내렸어요. 이후 눈이 완전히 나빠져서

더 이상 그림을 그릴 수 없었고, 63세가 되던 해 그는 빈민가에서 조용히 죽음을 맞이했습니다.

렘브란트의 생애를 보면 전반기와 후반기의 삶이 마치 천국과 지옥을 오가는 것처럼 큰 차이를 보입니다. 참으로 기구한 운명이었죠. 그의 삶이 거울에 비친 찰나의 모습처럼 전반기에는 즐겁고 행복했던 것이 흔적도 없이 모두 사라지게 될 것이라고 누가 상상이나 했겠어요? 그의 노년의 삶을 동정한 사람들은 그를 '아름다움의 조난자'라고 불렀어요. 지금 그는 세계적으로 가장 위대한 초상화 화가로 평가받고 있습니다.

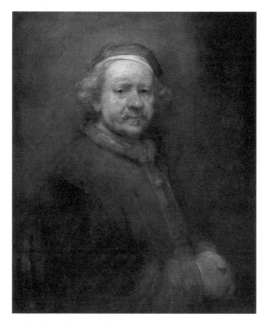

● 렘브란트 판 레인 초상화, 1669

7

'유화'의 발명과 발전
에이크 형제

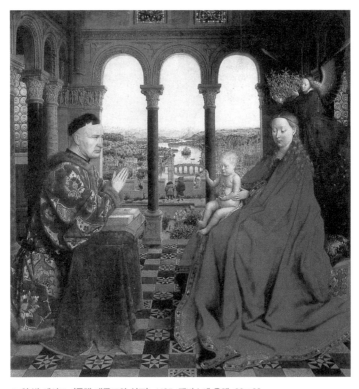

● 얀 반 에이크, 〈롤랭 대주교와 성모〉, 1435, 캔버스에 유채, 66×62cm

현재 유럽 각국의 미술은 모두 발달해 있고, 지역마다 유명한 화가들이 있어요. 하지만 400~500년 전만 해도 유럽 전역에서 미술이 발달한 국가는 딱 두 곳뿐이었고, 나머지 국가에는 유명한 화가가 없었습니다. 이 두 곳은 바로 남유럽인 이탈리아와 북유럽인 네덜란드·벨기에 통합 왕국이었어요.

벨기에 미술의 경우 네덜란드보다 더 일찍 발달했어요. 즉 14~15세기 사이에는 유명한 형제 화가가 등장했어요. 형제의 성은 반 에이크(Eyck, van)로 두 사람은 '에이크 형제'라 불렸어요.

이 화가 형제가 '유화'를 발명했어요.

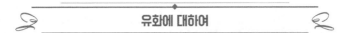

유화에 대하여

서양화는 유화물감으로 캔버스에 그리는 것이다. 서양화에서 사용하는 캔버스는 마로 만들어 재질이 견고하고 물에 젖어도 쉽게 찢어지지 않는다.

또 옻칠을 하는 것처럼 단단한 돈모 붓에 유화물감을 묻혀 미장공이 석회를 바르듯 마포 위에 칠하는데, 잘못 칠해지면 칼로 긁어내고 다시 칠할 수 있다.

서양의 유화는 북에 가죽을 씌우는 것처럼 나무틀에 캔버스를 붙인 다음 나무틀을 이젤에 올리고 주석튜브에 들어 있는 물감을 팔레트에 짜서 쓴다. 그림 하나를 완성하는 데 최소 며칠에서 몇 개월이 걸리기도 한다.

● 얀 반 에이크, 〈아르놀피니의 약혼〉, 1434, 유화, 81.8×59.7㎝

반 에이크 형제는 그림에 붉은색을 사용하는 것으로 유명하다.

유화의 장점

유화는 세 가지 장점을 가지고 있습니다. 첫째, 재질이 매우 견고해서 영구적으로 보관할 수 있다는 거예요. 바람, 햇빛, 물이 닿아도 손상되지 않아요. 500년 전 유화가 지금까지도 미술관에 그대로 보관되고 있습니다. 정말 대단하지 않나요? 서양화 중에서도 영구적으로 보관할 수 있는 건 유화뿐이에요. 다른 그림들은 내구성이 부족해서 수채화는 오래되면 종이에 곰팡이가 피고 쉽게 변색돼요. 파스텔화의 경우 시간이 지남에 따라 정착액의 접착력이 떨어지면 파스텔가루가 종이에서 떨어질 수 있어요. 따라서 파스텔화를 완성한 다음에는 바로 정착액을 뿌려 유리액자에 넣어 고정시키고 흔들리지 않도록 벽에 가만히 걸어두어야 해요.

유화의 두 번째 장점은 크기에 구애받지 않는다는 것입니다. 유화가 발명되기 전에는 서양의 대성당 벽면의 '벽화'는 모두 석고와 안료를 사용해서 그렸어요. 이러한 화법을 '프레스코 fresco'라고 불러요. '프레스코' 화법은 큰 그림을 그리기에 알맞고, 작은 그림에는 적합하지 않습니다. 왜냐하면 사용하는 염료가 거칠고 두툼하기 때문에 넓은 벽에 그리기에는 적합하지만 작은 종이

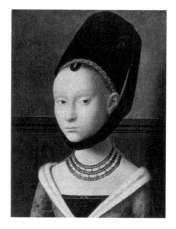

● 페트루스 크리스투스(반 에이크의 제자),
〈어린 소녀의 초상〉, 1446년경,
캔버스에 유채, 21×28cm

에는 그릴 수가 없어요. 반대로 수채화와 파스텔화는 작은 그림에 적합하고 큰 그림에는 적합하지 않아요. 그런데 유화물감은 질감이 세밀해서 얇게 칠할 수도 있고 두껍게 칠할 수도 있어요. 여러 가지 크기의 붓을 사용한다면 다양한 크기의 그림을 그릴 수도 있어요. 그림 그리기가 정말로 편리하죠.

세 번째 장점은 그리기가 편리하다는 것입니다.

유화는 커버력이 강하기 때문에 어두운 검은색도 모두 가릴 수 있어요. 유화를 연습할 때에는 캔버스 가격이 비싸기 때문에 돈을 아끼기 위해 캔버스 하나에 여러 번 그림을 그리기도 합니다. 예를 들어 하나의 캔버스에 처음에는 정물화를 연습하다가 나중에는 풍경화를 연습하는 거예요. 캔버스 하나에 두 번, 세 번, 네 번이고 그림을 그릴 수 있어요.

반 에이크 이전에 유화가 없었던 건 아닙니다. 10세기 무렵 유럽에는 일찌감치 기름을 사용한 화법이 있었지만 방법이 좋지 않아 화가들은 유화를 사용하지 않고 물을 이용한 '프레스코'를 사용했어요. 에이크 형제가 유화 방법을 개선하면서 유화가 편리하고 완벽한 화법으로 자리잡게 되었습니다. 이들 형제가 유화를 처음으로 만들어낸 건 아니지만 유화에 생명력을 불어넣은 것만은 확실해요. 따라서 유럽의 근대 미술은 네덜란드 · 벨기에 통합 왕국과 이탈리아에서 시작되었고, 네덜란드 · 벨기에 통합 왕국의 미술은 에이크 형제에서 시작되었다고 말할 수 있어요.

에이크 형제는 '북유럽 회화의 아버지'라고 할 수 있습니다. 이들

● 레오나르도 다 빈치, 〈최후의 만찬〉, 1495년경, 프레스코화, 420×910㎝

이 그림은 남유럽의 대표 화가인 레오나르도 다 빈치가 밀라노궁전에 그린 것으로 유명한 〈최후의 만찬〉이라는 작품이다. 그림에는 예수가 십자가에 못박히기 전날 밤, 12명의 제자와 함께 만찬을 나누는 모습이 묘사되어 있다. 레오나르도 다 빈치는 〈최후의 만찬〉에서 슬픈 만찬 광경을 감동적으로 그려 냈다. 예수는 꼿꼿한 기개를, 유다는 음흉하고 추악한 모습을, 나머지 제자들은 굉장히 놀라 의기소침한 모습을 하고 있다. 인물 하나하나가 생동감 있게 그려져 있어 진짜 사람들이 연기를 하고 있는 듯한 착각이 들 정도다. 이 그림은 시작부터 완성될 때까지 총 3년의 시간이 걸렸다고 한다.

불멸의 대작이 완성됐지만 레오나르도 다 빈치는 밀라노 대공(大公)과 사이가 틀어지면서 밀라노 궁중화가 직책을 관두고 여행을 다녔다. 수년 뒤 집으로 돌아온 그는 〈모나리자〉라는 더욱 위대한 걸작을 남겼다.

이 유화를 발명한 이후 네덜란드 · 벨기에 통합 왕국에서 화가들이 배출되고 미술이 크게 발달했기 때문이에요. 형제가 죽고 100여 년이

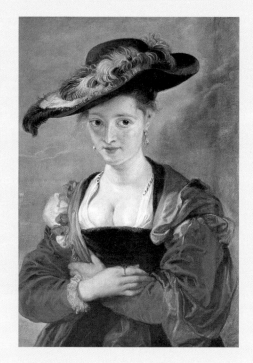

페테르 파울 루벤스,
〈모자를 쓴 여인〉, 1622,
목판에 유채, 54×79㎝

페테르 파울 루벤스의 그림은
색채와 화법이 모두 반 에이크
보다 자연스럽다. 그의 그림은
모두 크기가 크며, 그림 속 인물
은 육체가 풍만하고 화려한 색
채를 띠고 있다. 그는 많은 작품
을 남겼으며, 비엔나미술사박물
관에 그의 전시실이 별도로 마
련되어 있다.

지난 뒤, 벨기에에서 뛰어난 화가가 또 한 명 탄생했는데, 바로 페테르
파울 루벤스Sir Peter Paul Rubens(1577-1640)예요. 루벤스 시대에는 유화가
유행한 지 이미 100여 년이 지난 시기였으므로 화법이 예전보다 많이
발달했어요.

영원의 '미소'
레오나르도 다 빈치

〈모나리자〉는 완성되기까지 여러 해가 걸렸습니다.

그림에는 단정한 여성의 얼굴과 우아한 눈빛, 신비한 입가의 미소가 표현되어 있어요. 이 미소는 세계적으로 유명한 '모나리자의 미소'라고 부르죠. 서양 미술사를 배운 적이 있다면 서양의 또 다른 유명한 미소인 '스핑크스의 미소'를 들어본 적이 있을 거예요. '스핑크스의 미소'와 '모나리자의 미소'는 서양 미술사에서 유명한 두 가지 미소예요.

〈모나리자〉와 비슷한 예로 〈플로라〉라는 그림이 있는데, 마찬가지로 이탈리아 출신의 화가가 그린 그림이에요. 화가의 이름은 베첼리오 티치아노Titian(1488년경-1576년)예요.

서양 미술은 총 세 번의 전성기를 거쳤어요. 첫 번째는 4,000여 년 전 그리스의 '황금시대', 두 번째는 15·16세기 이탈리아의 '르네상스', 세 번째는 19세기 프랑스의 근대 미술이에요.

두 번째와 세 번째 시기 사이는 유럽 미술이 쇠퇴하던 시기였어요. 그렇다고 해서 미술가를 한 명도 배출하지 못한 건 아니었어요. 이 시

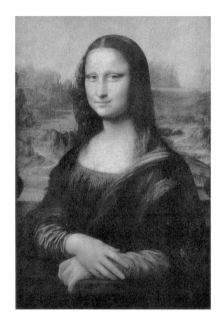

레오나르도 다 빈치, 〈모나리자〉,
1503–1506년, 유화, 53×76.8cm

이 그림은 굉장히 심혈을 기울여 각 부
분을 묘사하고 있다. 예를 들어 눈의 광
채, 몸의 자태, 손의 위치 모두 입가의
미소만큼이나 신중히 고려한 끝에 그려
낸 것이다. 그림을 완성하기까지 3년이
란 시간이 걸렸는데, 절대 헛된 시간이
아니었다.

기에도 뛰어난 거장 두세 명이 등장했고, 그중 티치아노가 가장 유명
했어요.

티치아노는 여성의 초상화를 그리는 걸 좋아했습니다. 그가 그린
여성은 모두 아름다우며 현실 속 여성처럼 보여요. '플로라'라는 제목
의 그림은 그의 대표작이에요. 플로라는 꽃의 여신이란 뜻으로 상상
속 인물이지만 현실 속 소녀처럼 표현되어 있습니다.

〈모나리자〉와 〈플로라〉 두 작품을 비교해 보면, 전자는 장엄하고
신성한 분위기를 풍기고 있어 현실 속 여성을 그린 그림임에도 천상
의 여신처럼 보입니다. 이에 반해 후자는 사랑스러운 자태를 보이고
있어 천상의 여신을 그린 그림임에도 현실 속 여성처럼 느껴져요. 이

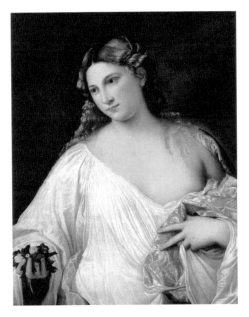

를 통해 고대 미술은 현실과 동떨어진 이상을 중시했고, 근대 미술은 현실 세계와 점점 가까워졌음을 알 수 있습니다. 지금의 시각에서 보면 '플로라'가 '모나리자'보다 더 귀엽게 느껴질 거예요. 그건 '모나리자'는 세상과 멀리 있는 듯 신비하게, '플로라'는 현실적으로 묘사되어 있기 때문이에요.

PART 5

서양
미술사의
이해

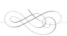

1

르네상스,
근대 문화의 첫걸음

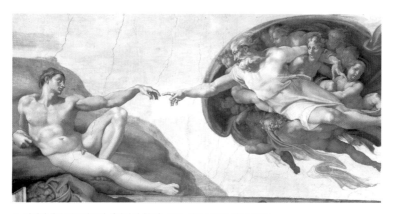

● 미켈란젤로 부오나로티, 〈아담의 창조〉, 1511, 프레스코화, 570×280㎝

서양 회화는 르네상스 시대부터 발달하기 시작했습니다. 르네상스
기부터 18세기까지는 주로 인물화 위주였다가 19세기에 이르러 풍경
화가 독자적인 지위를 확보하기 시작했어요. 르네상스 시대에 회화가
한 차례 크게 발달했고, 최근 100여 년 사이에 또 한 차례 크게 발달
하면서 다양한 화파와 많은 화가들이 배출됐어요. 세계적인 대변화를

일으킨 세 가지로 15·16세기 르네상스, 18세기 말 프랑스 대혁명, 19세기 과학혁명을 꼽을 수 있습니다.

근대 문화는 르네상스로 첫걸음을 내딛었어요. 르네상스 시대에 경제, 사회, 정신적인 분야에서 모두 큰 발전이 이루어졌어요. 특히 정신문화에서의 자각이 가장 두드러졌어요.

이때부터 인류는 근대 문화의 길로 한걸음씩 나아가기 시작했어요. 르네상스 시대에는 고대 그리스 로마 문화의 부활, 종교적 감정과 고전적 분위기가 혼합된 몽환적 아름다움, 이상·자유·평등 등의 요소가 모두 강조되었어요.

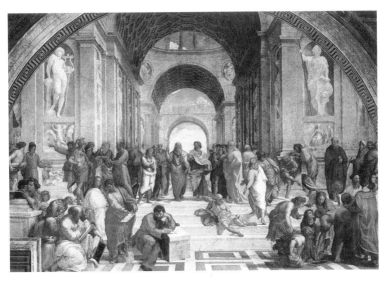

● 라파엘로, 〈아테네 학당〉, 1511년경, 프레스코화

또한 르네상스의 여파로 바로크Baroque와 로코코Rococo 예술이 탄생했어요.

르네상스 시대

르네상스는 이탈리아를 중심으로 일어났는데 특히 이탈리아 피렌체가 유럽 미술의 중심지였습니다. 르네상스 전성기에 미술계에는 거장 세 명이 등장했어요. 3대 거장의 등장으로 이전 화가들이 모두 물러나고 서양 미술계에는 삼각구도가 형성되었습니다.

대선배인 레오나르도 다 빈치는 귀족 출신의 아버지와 농촌 출신의 여성 사이에서 태어난 사생아였어요. 처음에는 군사공학 분야 기사였다가 후에 건축가, 조각가, 화가가 되었어요. 르네상스 시대의 예술가는 대부분 하나의 예술에만 능한 것이 아니라 다재다능했습니다. 이러한 특징이 가장 두드러진 사람이 바로 레오나르도 다 빈치예요. 그의 작품 중 〈최후의 만찬〉과 〈모나리자〉는 최고의 걸작으로 손꼽혀요.

두 번째 거장은 미켈란젤로인데 레오나르도 다 빈치와 마찬가지로 다양한 분야에서 천부적인 재능을 보였습니다. 그는 시인, 건축가, 조각가이자 화가였어요. 그의 성격은 동시대 화가들이 따라가지 못할 정도로 자유분방하고 호탕했어요.

그의 아버지는 귀족 출신으로 관직을 수행하러 먼 지역에 갔다가 미켈란젤로를 얻었고, 유모에게 그를 맡겼어요. 유모의 남편은 석공이었는데 미켈란젤로는 어린 시절 석공의 영향을 받아 성인이 된 후에도 조각하는 걸 좋아했어요.

● 미켈란젤로 부오나르티, 〈천지창조〉, 프레스코화, 1508-1512, 시스티나 성당

　　1498년, 미켈란젤로는 교황의 명에 따라 로마로 건너갔습니다. 그
가 1508년에 시작하여 1512년에 완성한 성당 천장화(유명한 시스티나
성당 천장벽화)는 세계적으로 가장 유명한 회화작품으로 〈천지창조〉라
는 이름으로 잘 알려져 있어요. 이 천장화는 '창세기' 내용을 묘사하
고 있는데 가운데 부분은 '천지창조', '에덴동산', '낙원추방' 등 세 부
분으로 나누어져 있어요. 옆쪽에는 '대홍수'로 인한 인간의 절망, 공

포, 격분, 용맹, 비애 등 다양한 표정이 생동감 있게 묘사되어 있어요.

미켈란젤로는 천장벽화를 완성한 다음 한동안 그림을 그리지 않고 조각에 몰두했어요. 10년 후 또 다시 로마로 건너가 두 번째 벽화인 〈최후의 심판〉을 완성했는데, 1534년에 그리기 시작해 1541년에 완성했습니다. 그림 중앙에는 예수가 묘사되어 있고, 왼쪽에는 성모 마리아, 오른쪽에는 사도와 순교자가 있는데, 형구를 짊어지고 있는 순교자들은 예수에게 억울함을 호소하고 있어요. 오른편 위쪽에는 십자가를 들고 날아가는 천사가 묘사되어 있고 일곱 천사가 나팔을 불며 최후의 심판을 받도록 무덤 속 죽은 자들을 깨우고 있지요. 누군가는 영원한 행복을 얻게 되고, 누군가는 지옥으로 떨어지게 된다는 것입니다. 이 벽화와 앞서 언급한 천장벽화는 르네상스 시대 예술의 정수라 할 수 있습니다.

세 번째 거장은 단명한 예술가 라파엘로예요. 그는 11세에 아버지를 잃고, 어린 시절 미술을 독학하다가 17세가 되던 해 당시 유명한 화가의 문하생이 되었어요. 후에 앞서 설명한 두 거장의 영향을 받아 작품이 한층 더 빛을 발했어요. 그의 작품 중에서는 '성모화'를 그린 그림들이 가장 유명한데, 엄숙하고 단정한 성모의 모습과 순수하고 꾸밈없는 예수의 모습을 가장 뛰어나게 표현했어요.

● 라파엘로 자화상

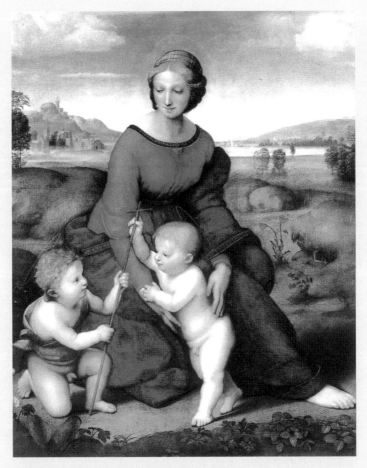

● 라파엘로, 〈초원의 성모〉, 1506, 캔버스에 유채, 88×113㎝

이 그림을 통해 르네상스 시대의 화풍을 엿볼 수 있다. 당시 그림은 깔끔한 화법을 사용
했고, 인물의 눈썹과 머리카락까지 섬세하게 묘사되어 있다. 인물의 얼굴도 단정하고
아름답게 표현되어 있다. 라파엘로가 그린 '성모화' 작품들이 이러한 화풍의 대표작이
라 할 수 있다.

2

북유럽 르네상스와
바로크 시대

르네상스 시대의 3대 거장 이후, 18세기까지 유럽에는 많은 화가들이 등장했습니다. 하지만 화풍이 거의 비슷했기 때문에 르네상스의 여파 또는 3대 거장의 영향을 받은 것에 불과했어요. 이 시기는 북유럽 르네상스와 바로크 시대 두 가지로 나눌 수 있어요.

북유럽 르네상스

북유럽 르네상스는 플랑드르Flanders와 독일에 집중됐어요. 플랑드르 화가 중에는 유화를 발명한 후베르트 반 에이크Hubert van Eyck와 얀 반 에이크Jan van Eyck 형제가 유명했어요. 사람들은 이들을 '북유럽 회화의 아버지'라고 부릅니다.

독일 미술계를 대표하는 화가로는 알브레히트 뒤러Albrecht Dürer (1471-1528), 루카스 크라나흐Lucas I Cranach (1472-1553), 한스 홀바인Hans Holbein (1497/8-1543)이 있어요.

독일 최고의 화가인 알브레히트 뒤러는 어린 시절 아버지를 따라

● 알브레히트 뒤러의 여성 초상화

연금술을 배웠지만, 후에 그림으로 진로를 바꿨어요. 그는 이곳저곳을 자유롭게 돌아다니며 고대 유명한 화가의 작품을 연구했고 고향에 돌아온 뒤 은거 생활을 하면서 그림을 그렸어요. 그의 작품에는 초상화가 가장 많아요.

어린 시절에 연금술을 배웠기 때문에 유화뿐만 아니라 화학약품으로 동판을 부식시키는 판화 기법인 에칭 etching(동판화)에도 뛰어난 재능을 보였고 수채화에도 능했죠. 각 분야의 뛰어난 작품이 후대까지 전해졌어요. 이는 현대 독일 표현주의의 시초라고 할 수 있어요.

두 번째로 루카스 크라나흐는 뒤러와 화풍이 완전히 달랐는데 경쾌한 느낌으로 특유의 낭만적인 분위기를 풍겼죠. 그의 작품 중에는 나체 그림이 많으며, 인간의 쾌락을 잘 묘사했어요.

세 번째로 한스 홀바인은 초상화가 중 단연 으뜸이었어요. 그의 초상화 기법을 따라잡을 수 있는 화가는 아무도 없었어요. 정밀한 사실화를 그리면서도 자연스러운 분위기를 놓치지 않았습니다.

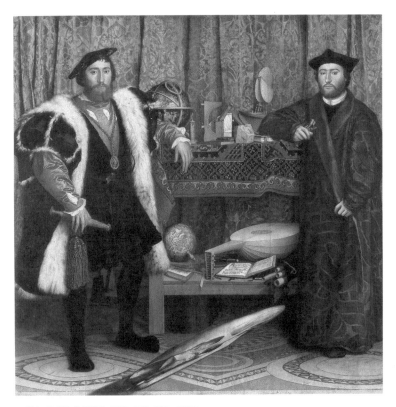

● 한스 홀바인, 〈대사들〉, 1533, 유화, 207×209.5㎝

바로크 시대

바로크 회화는 플랑드르, 네덜란드, 스페인 등의 지역에서 유행했던 기교를 중시하는 회화의 명칭이에요. 예술이 현실적인 삶과 동떨어져 초연히 '예술을 위한 예술' 또는 '기교를 위한 기교'가 되면서 바로크와 그 이후의 로코코 예술이 등장했어요. 플랑드르에서는 두 명의 바로크 회화의 거장이 나왔는데 바로 잔 로렌초 베르니니^{Gianlorenzo}

Bernini(1598-1680)와 페테르 파울 루벤스입니다.

로렌초는 이탈리아인으로 건축가, 조각가이자 화가였으며, '제2의 미켈란젤로'로 불렸어요. 루벤스는 플랑드르 전성기의 대표적인 인물로 인체 묘사를 중시했으며, 그의 그림은 근대 예술 기법에 큰 영향을 미쳤어요. 그는 벨기에 출신으로 이탈리아에서 그림을 배웠으며, 귀국 후 궁정화가로 활동했습니다. 현재 루브르박물관에는 페테르 파울 루벤스 전시실이 따로 마련되어 있어요.

바로크 시대에 네덜란드에서도 프란스 할스Frans Hals(1581년경-1666)와 렘브란트 판 레인 등 두 명의 유명한 화가를 배출했습니다.

두 사람의 화풍은 거의 비슷했어요. 할스는 방랑의 삶을 살았고, 그림 역시 그러했죠. 그가 그린 인물은 대부분 경쾌하고 유머러스한 표정을 짓고 있어요. 렘브란트는 하층민 생활을 묘사한 풍속화, 초상화를 주로 그렸으며, 역시 유머감각이 넘쳤어요. 때로는 종교적 소재를 그리기도 했지만 그는 종교적 이상주의자가 아닌 세속적인 현실주의자였어요. 그가 평생 가장 만족스러워한 작품은 바로 자신의 아내인 사스키아를 그린 초상화였어요.

이 두 화가와 이들을 따르는 사람들은 모두 풍속화와 사회적 그림을 그렸어요. 이로써 네덜란드는 근대 미술의 선구자가 되었죠.

스페인도 바로크 예술의 영향을 받았습니다. 16세기 스페인에서는 도메니코스 테오토코풀로스Greco Domenikos Theotocopoulos(1541-1614), 디에고 벨라스케스Diego Rodriguez de Silva Velázquez(1599-1660), 바르톨로메 에스테반 무리요Bartrolomé Estebán Murillo(1617-1682), 프란시스코 고

야Francisco de Goya(1746-1828) 등
4명의 거장이 배출됐어요.

도메니코스 테오토코폴로
스는 스페인 사람이 아니라
크레타섬 사람으로 엘 그레코
El Greco라고 불립니다. 근대 후
기 인상파 화가들은 그의 영
향을 많이 받았어요.

가장 유명한 화가인 디에
고 벨라스케스는 스페인식 로
코코 미술을 완성한 사람이에
요. 그의 작품 중에는 귀족 생

● 프란시스코 고야가 그린 초상화

활을 묘사한 것이 많으며, 그중에서도 초상화가 가장 뛰어나요.

바르톨로메 에스테반 무리요는 종교화가이고 프란시스코 고야는
시기적으로 다른 화가들보다 이후 세대 화가입니다. 18세기 말에서
19세기 초에 활동한 세계적으로 중요한 화가로 역사화, 초상화, 풍속
화를 많이 그렸어요. 대범한 터치와 참신한 구도를 선보이며 근대 서
양화의 선구자가 되었어요.

● 디에고 벨라스케스, 〈시녀들〉, 1656, 캔버스에 유채, 318×276㎝

디에고 벨라스케스는 스페인식 로코코 미술을 완성한 사람이다.

3

프랑스 대혁명과
현대 미술의 선구자

프랑스 대혁명 이후 진정한 현대 미술의 선구자가 등장했습니다. 현대적인 강렬한 색채는 개인의 자각, 사회적 요구, 현실 정신의 각성을 표현하는 것이었어요. 르네상스 미술의 특색이 '서정적', '문예적'이라면, 현대는 '이성적', '과학적'이에요. 르네상스가 '종교적', '감상적'이라면, 현대는 '현실적', '실리적'이에요.

중세 시대 동안 깊이 잠들어 있던 문화는 르네상스에 이르러 조금씩 깨어나기 시작했어요. 그러나 이후 수백 년간 왕권과 교권의 속박을 받았습니다. 그러다가 프랑스 대혁명이 일어나고서야 개인의 자유가 해방되고, 자아를 주장하며 주관이 강조되었고, 사회조직의 개편과 함께 민중정치가 실현됐어요. 노동자에 대한 경제기관의 독재 등 중대한 문제들도 연이어 나타나는 등 사회적인 대전환기를 겪으면서 예술계에도 현실화, 개인화, 사회화 등의 현상이 나타났고, 이후 과학혁명 시대까지 이어졌어요.

하지만 혁명 초기에는 과도기가 있었습니다. 이 시기에 연이어 등

장한 화파가 바로 '고전파'와 '낭만파'예요. 두 화파를 '이상주의'라고
통칭하기도 해요. 엄밀히 따지자면, 이 두 파는 '현대 회화의 선구자'
일 뿐 현대 회화 범주에 포함되지는 않아요.

현대 회화의 선구자 – 고전파, 낭만파

프랑스 대혁명 이전의 회화, 즉 중세 회화와 르네상스 전후의 회화
는 대부분 실용적인 장식이나 종교적인 도구, 궁전 장식으로 활용됐
어요. 따라서 대부분 벽화나 장식화였고 정교하고 화려했으나 인생의
열정을 표현하지 못했습니다. 아직까지 독립적인 세력이 갖추어지지
않았고, 회화 자체의 생명력도 갖지 못했죠.

그러나 이제 회화가 더 이상 종교, 정치적 수단으로 활용되지 않고
'회화 자체'를 위해 그려지기 시작했어요.

이러한 회화의 대혁명을 주도한 사람은 고전파의 대표주자이자
나폴레옹의 미술총감을 지낸 자크 루이 다비드였습니다. 그리고 이
대혁명에 최초로 호응한 사람은 그의 계승자로 낭만파를 주도한 외젠
들라크루아예요. 낭만파는 근대 화법에 있어 첫 번째 혁명이라 할 수
있습니다. 낭만파 이전까지는 르네상스의 전통을 그대로 따라 '선(善)
을 위한 미(美)'를 중시했지만, 낭만파의 등장으로 '미를 위한 미'를 추
구하기 시작했어요.

두 화가가 세운 기반 위에서 사실파, 인상파 등의 현대 화파가 견
고하게 자리를 잡았고, 표현파, 미래파, 구성파 등 새로운 화파가 등
장했습니다. 자크 루이 다비드와 외젠 들라크루아가 제창한 고전파와

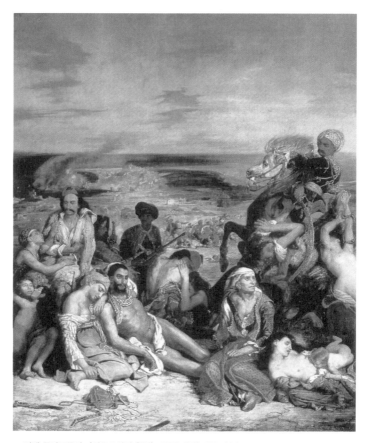

● 외젠 들라크루아, 〈키오스섬의 학살〉, 1824, 유화, 417×354㎝

들라크루아의 그림은 형식 면에서 독창적인 색조를 띠는 것이 자크 루이 다비드의 고전파와는 다른 점이다. 어색함이 느껴지던 과거의 속박에서 벗어나 자유로운 사상과 색조가 화면을 가득 채우고 있다. 이를 통해 현대적인 의미가 더 강하다는 걸 알 수 있다.

낭만파는 봉건시대의 전통에서 벗어나지 못했고 새로운 시대의 회화
와는 거리가 있었습니다. 하지만 '회화에 독립적인 생명력을 부여했
다'는 점에서 모든 현대 유파에 영향을 미친 선구자였어요.

4

'격동'의 예술,
과학혁명 시대

19세기의 과학혁명은 인류 정신과 물질에 지대한 영향을 미쳤고 기계와 교통의 발달로 물질문명 속 사람들의 치열한 생존경쟁이 시작됐어요. 그래서 19세기를 '경제의 시대'라고 불러요. 정신적으로는 과학에 대한 연구가 근대 사람들의 분석력, 관찰력을 키웠고, 실험적, 이성적 두뇌로 만들었습니다. 무엇이든 과학적 태도로 연구, 관찰, 분석, 비평하게 되었죠. 또한 예로부터 내려온 모든 관습을 부정했어요. 따라서 19세기를 '비평의 시대'라고도 부릅니다.

하지만 인생의 모든 것을 과학적으로만 비평하고 해결한다는 건 불가능한 일입니다. 과학적으로 분석하고 관찰하는 태도로 기존의 관습, 미신, 미에 대한 꿈을 모두 부정하고 인간 세상의 현실을 모조리 드러낸 결과, 두려움, 슬픔, 불안한 마음이 나타났기 때문이에요. 즉 인생의 모든 것에 과학적 태도를 적용한 결과, '운명론', '결정론(인과관계 법칙에 따라 결정된다는 이론-역주)'이 나타났고, 자유의지를 부정하며 유물론적 사고를 하게 되었어요. 이로 인해 현대인들은 염세주의

에 빠져들었고 모든 것에 불안을 느끼고 동요하면서 혼란에 빠졌어요. 따라서 현대를 '사상적으로 혼란스러운 시대' 또는 '격동의 시대'라고 부르기도 해요. 이것이 바로 현재 우리의 상태예요.

과학혁명이 번성한 시대로 들어서면서 앞서 설명한 현대적인 색채가 더욱 짙어졌습니다. 소위 예술의 현대화, 개인화, 사회화라는 '자연주의'가 등장했어요.

'이상주의'는 주관적인 것으로 개인의 마음만 중시하고 그 밖의 자연은 모두 객관적으로 바라봤어요. 열정과 공상을 중시하고 실제 세상에는 관심을 보이지 않았죠. 그러다가 자연주의에 이르러 예술이 객관화, 현실화되기 시작했고 회화에서는 '사실파', '인상파'가 등장했어요. 마음속의 열정을 잠재우고 현실의 자연을 객관적으로 냉정하게 관찰하는 과학적인 태도가 등장한 것입니다.

하지만 앞서 설명했듯 과학은 '격동'과 '혼란'을 불러일으켰습니다. 과학의 파탄과 사상적 혼란 시대에 들어서자 회화에서도 격동적인 화면이 나타나기 시작했어요. 최초로 선을 가지고 화면을 구성하는 화가들이 등장했는데 이들을 '후기 인상파'라고 해요. 이들은 자연주의의 순수한 객관화에서 다시 주관화로 방향을 돌렸어요.

하지만 이전의 이상주의와는 취지가 크게 달라 미숙하고 지나친 면이 있었어요. 여기서 한발 더 나아가 사물을 형태의 단위로 해체하고 이를 새로운 형태로 다시 구성한 '입체파'가 등장했습니다. 또한 시간과 공간을 뒤섞은 감각의 경험을 표현한 화가들도 등장했는데, 이들을 '미래파'라고 해요. 형체를 사용하지 않고 '도식'과 '부호'를 사

용한 극단적인 '추상파'와 '다다이즘', 그리고 달리 등으로 대표되는
초현실주의도 등장했어요.

5

근대 회화의 유망주

'사실주의'

19세기 이전까지 예술이 모두 인간에게 편중되어 있었다면, 19세기 예술은 자연에 편중되어 있었어요. 이것이 소위 말하는 '자연주의'예요. 회화의 중심 소재를 보면 확실히 알 수 있어요. 즉 19세기 이전 서양 회화의 주제는 '인물'이었고 '자연'은 배경이었지만 19세기 자연주의 시대에 들어서면서 풍경화가 독립적인 지위를 얻게 되었어요. 이는 화파의 변화에 있어 가장 두드러진 특징이에요.

자연주의에 속하는 화파는 사실주의(리얼리즘), 인상파, 신인상파의 3대 화파예요. 이 가운데 근대 회화의 유망주는 '사실주의' 회화이며, 대표적인 화가로 장 프랑수아 밀레와 귀스타브 쿠르베가 있어요.

〈이삭 줍는 여인들〉과 〈돌 깨는 사람들〉 두 작품을 한번 보세요.

이 두 작품을 보고 난 뒤 '사진 같다!'는 생각이 가장 먼저 떠오를 거예요. 맞아요! 사실적으로 그려진 서양화는 정말로 사진 같아요. 사진의 구도와 명암이 잘 어우러져 있으면 마치 사실풍의 회화인 것 같죠. 실제로 귀스타브 쿠르베의 〈돌 깨는 사람들〉을 보면 진짜 실물 모

형을 쉽게 찾을 수 있어요. 〈이삭 줍는 여인들〉도 몇 사람이 역할을 맡아 사진으로 찍을 수 있어요. 그러고 보니 사실파 회화는 사진과 같고, 사실파 화가의 눈은 카메라 렌즈와 같아 보이네요!

사실 이렇게 간단하진 않아요. '사진과 같다'는 건 사실주의 회화의 단점이기도 해요. 하지만 지금 우리가 보고 있는 〈이삭 줍는 여인들〉, 〈돌 깨는 사람들〉, 〈수프를 떠먹이는 어머니〉, 〈양치기 소녀〉, 〈만종〉 등은 원작 그림을 사진으로 축소하여 만든 것이에요. 원작 그림은 색채가 훨씬 풍부해요. 또한 원작 그림은 화법과 선이 아름답고 견고하며 색채도 조화를 이루고 있지만, 이제 더 이상 볼 수 없습니다. 현재 남아 있는 복제품은 그림의 '대략적인 의미'만 전달할 수 있을 뿐이에요. 예술적 영혼은 사라지고 겉껍데기만 남은 것이죠. 그래서 사진처럼 느껴지는 거예요.

그림의 배경에는 장 프랑수아 밀레의 정신이 담겨 있어요. 예전에는 노동자, 농민, 거지를 묘사하는 사람이 없었는데, 밀레가 이들을 묘사하기 시작했어요. 이전의 묘사법을 보면 일정한 형태에 따라 묘사하고 과거의 형태를 고수하면서 사물의 실제 모습은 관찰하지 않았어요. 하지만 밀레는 실물을 관찰하는 것부터 시작했어요. 객관적으로 존재하는 진짜 모습을 포착하고 이를 사실적으로 묘사하는 방법을 생각해냈죠.

장 프랑수아 밀레의 위대한 점은 바로 혁명적인 정신에 있어요. 즉 과거의 모든 회화 사상에 반대하면서 당시 사람들의 비웃음에도 굴하지 않고 자신의 뜻을 굳건히 지키면서 회화의 혁명을 실행에 옮겼습

니다.

따라서 그의 그림은 조형 예술 그 이상의 의미를 갖고 있어요. 무한한 의미와 감정을 암시하고 있죠. 그는 노동자와 농민을 그림의 소재로 삼았고, 거칠고 무지하며 야수같이 힘들게 일하는 모습을 그림에 담아냈어요. 그가 일부러 추한 모습을 묘사한 건 아닙니다. 그는 노동자의 모습에서 무한한 영광과 삶의 정취를 발견했어요. 그는 자신의 눈으로 본 가장 감동적인 현상을 있는 그대로 예술 작품으로 묘사하는 것이 진정으로 위대한 예술 창작이라 생각했어요.

밀레는 농촌에서 태어났으며, 어린 시절 누이들과 함께 농사를 지었어요. 밀레의 천재성을 발견한 그의 아버지는 그를 도시에 있는 그림 학교로 보냈습니다. 몇 년간의 공부를 마치고 파리로 건너간 밀레는 루브르 박물관에서 대가의 그림을 직접 본 다음 열심히 모사하기 시작했어요. 당시 생활이 어려웠던 그는 로코코식의 작은 그림을 그려가며 생계를 유지했어요. 하지만 어린 시절부터 그의 마음과 생활 속에는 귀족적인 생활과 독실한 종교보다는 농민, 농촌, '땅'이 자리잡고 있었어요.

그는 평생 '땅'에 애착을 보였습니다. 하지만 당시 사람들은 그의 진심을 이해하지 못했고, 그는 가난한 생활을 이어갔어요. 한창 나이에 사랑하는 아내까지 잃게 되면서 한동안 삶의 의욕을 찾지 못했어요. 34세에 재혼하면서 다시 용기를 되찾은 그는 로코코식의 그림을 더 이상 그리지 않았고, 〈이삭 줍는 여인들〉, 〈수프를 떠먹이는 어머니〉, 〈양치기 소녀〉, 〈만종〉, 〈괭이를 든 남자〉 등의 대작을 연이어 그렸어요.

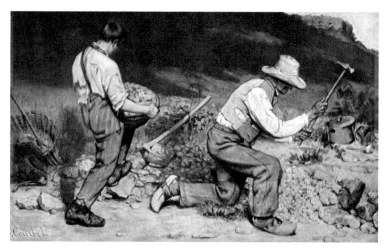

● 귀스타브 쿠르베, 〈돌 깨는 사람들〉, 1849, 유화, 160×259cm

　귀스타브 쿠르베는 프랑스 농가에서 태어나 어린 시절 농촌의 영
향을 깊이 받으며 성장했어요. 19세에는 파리로 건너가 루브르 궁전
화랑을 배회했어요. 또한 자크 루이 다비드에게 그림을 배웠지만, 자
존심이 센 그는 반항심에 결국 자신만의 길인 '현실'로 뛰쳐나왔어요.
그는 예술에 대해 이렇게 말했습니다.

　"이상은 모두 위선이다! 역사화 같은 건 시대적 사회상황에 모순되
는 것으로 어리석은 자나 미친 자가 그리는 것이다! 종교화도 시대
적 사조에 역행하는 것이다. 한마디로 말해서 모든 공상은 거짓이
며, 사실만이 진짜다. 진정한 예술가라면 자연에 감사하고 자연을
칭송해야 한다. 이상을 부정하는 것이 바로 사실주의다. 따라서 우

리는 반드시 보이는 대로 묘사해야 한다. 시각과 촉각을 통해 느낀 것만이 우리가 묘사하는 회화의 제재가 될 수 있다."

이 말은 쿠르베의 자화상이라고 말할 수 있습니다. 그의 명작인 〈돌 깨는 사람들〉을 보세요. "보이는 대로 묘사해야 한다"는 그의 말처럼 〈이삭 줍는 여인들〉이나 〈만종〉에 있는 시적 아름다움과 동경, 종교적 감정을 전혀 찾아볼 수 없어요.

6

근세의 이상주의 회화
라파엘 전파, 신낭만파

19세기는 사실주의 시대로 장 프랑수아 밀레와 귀스타브 쿠르베 이후 인상파 등 현실적인 작풍이 주류를 이루었고, 그 외에도 비주류가 한동안 유행하기도 했어요. 비주류 중에서도 불꽃처럼 활활 타올랐던 화파가 바로 근세의 이상주의라고 불리는 라파엘 전파Pre-Raphaelists와 신낭만파예요.

향수의 예술 – 영국 라파엘 전파

향수(nostalgia)는 굉장히 아름다운 단어예요. 달콤한 슬픔(Sweet sorrow)이니까요. 유명한 예술가들은 대부분 우울한 마음을 가지고 있어요. 이러한 우울한 마음은 삶과 우주에 대한 근본적인 의문이라고 할 수 있습니다. 표면적으로는 시련의 아픔일 수도 있고, 불행에 따른 고통일 수도 있어요. 예로부터 많은 예술가들, 특히 음악가와 시인들은 평생 뜻대로 되지 않는 고민에 휩싸이거나 삶이 무너진 경우가 많았어요.

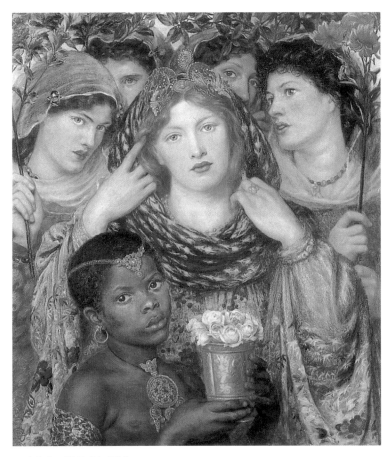

● 단테 가브리엘 로세티, 〈신부〉

　　향수병을 앓았던 예술가이자 라파엘 전파를 주도한 영국 화가가
바로 단테 가브리엘 로세티입니다. 19세기 유럽 미술계에는 인상파와
'라파엘 전파'라는 두 가지 새로운 화파가 동시에 등장했어요. 비록
라파엘 전파는 근대 예술에서 인상파만큼 중요한 지위를 차지하진 못

했지만 인상파와 동시에 등장하면서 19세기 새로운 예술의 양면을 보여줬어요.

로세티의 그림은 시적 정취와 열정이 풍부하다는 예술적 특색을 보였어요. 그는 〈베아트리체의 꿈Beatrices Dream(단테《신곡》)〉, 〈물 위의 오필리아(셰익스피어 극)〉 등의 걸작을 남겼는데, 대부분 문학 속 광경을 묘사하고 있어요. 이것이 향수병이 있는 사람의 그림이에요! 로세티는 향수에 젖어 있던 사람이에요. 그의 향수가 화려한 낭만주의 예술을 만들어냈어요.

여러분은 그가 영국인이며, 영국의 유명한 시인이자 화가라고 알고 있을 거예요. 신사의 나라이며 보수적인 영국에서 로세티처럼 열정적이고 낭만적인 화가를 배출할 수 있었을까요? 사실 그는 영국인이 아니에요. 그의 성인 로세티Rossetti의 철자를 보면 그가 영국인이 아니라는 사실을 알 수 있어요.

그의 아버지는 이탈리아 출신의 미치광이 시인으로 영국으로 망명을 했고 그의 어머니는 북유럽 출신이에요. 그의 몸속에는 영국인의 피가 흐르지 않았기 때문에 성격도 영국인과 달랐어요. 그의 성격은 열정적인 남유럽과 음울한 북유럽의 영향을 받았어요. 이러한 특성을 가지고 영국에서 태어났으니 그의 가슴에는 '향수'가 생겨날 수밖에 없었습니다. 영국에서의 생활은 그를 고전과 환상에 대한 향수에 젖게 만들었어요. 그가 이러한 향수를 갖고 있지 않았다면 그의 낭만주의가 표출되지 못했을 거예요.

 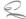
회화에서 문학적 의미를 찾는 걸 선호한다면 라파엘 전파의 회화를 보면 딱 맞을 것이다. 특히 단테 가브리엘 로세티의 작품을 보면 사랑의 황홀한 분위기가 생생하게 표현되어 있다. 과거 도덕이 지배하던 생활에 반대하며 격정적인 감정으로 호기롭게 말할 수 있는 시대에서 그의 작품은 사람들의 마음을 움직이기에 충분한 힘을 지녔다.

프랑스, 독일의 신낭만파

피에르 퓌비스 드 샤반느Pierre Puvis de Chavannes(1824-1898)는 19세기 프랑스의 가장 중요한 화가입니다. 그의 작품은 우아한 아름다움이라는 특색을 지녔어요. 아름다운 선과 맑고 깨끗한 색으로 꿈을 꾸는 듯 고요하고 아늑한 분위기를 표현했어요. 당시 유행하던 화풍의 영향을 거의 받지 않았던 그는 이단아라는 평가를 받았습니다. 그의 의식은 현대적인 화풍과 뒤섞이지 않고 이를 완전히 초월했어요. 그는 세상 모든 것이 시작도 없고 끝도 없으며 영원히 변하지 않는다고 생각했어요. 움직임도 힘도 없고, 고통도 후회도 없으며 깊이와 강도도 없다고 생각했죠. 왜냐하면 그는 태초의 신화와 중세 기독교를 주요 소재로 삼았기 때문입니다. 하지만 그는 고대 그리스인이 묘사한 것처럼 쾌활하고 즐거운 경지를 묘사하지 않았어요. 무미건조한 외부세계를 사실적으로 그린 것도 아니었고, 사상적인 종교적 내용을 내세운 것

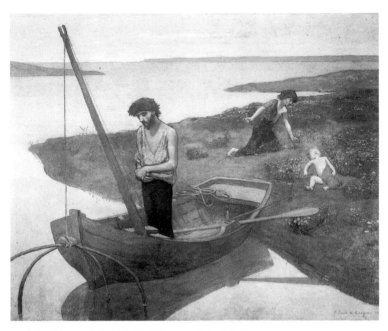

● 피에르 퓌비스 드 샤반느, 〈가난한 어부〉, 1881, 캔버스에 유채, 155×192cm

도 아니었어요. 그의 작품은 모두 음악과 시적 정취를 담고 있었어요.

따라서 그의 그림을 보면 어린 시절에 행복했던 세상을 보는 것 같은 느낌이 듭니다. 긴장되고 긴박한 현실에서 벗어나 몸과 마음이 유토피아에 빠져들게 만들어요. 하지만 이후에 등장한 귀스타브 모로 Gustave Moreau(1826-1898)와 아르놀트 뵈클린 Arnold Böcklin(1827-1901)처럼 기이한 현상을 묘사하진 않았어요. 몽상가였던 그는 불가사의한 것을 꿈꾸지 않았고 현실에서 가능한 것을 묘사했어요. 이러한 의미에서

그는 사실주의자이자 현실주의자라고 할 수 있어요. 여기서 현실이란 진짜 현실을 말하는 것이 아니라 그의 꿈속에 있는 현실을 의미해요.

귀스타브 모로는 샤반느보다 2년 늦게 태어났지만, 2년 짧게 살았어요. 그는 샤반느와 마찬가지로 고전주의자였고, 악마주의의 기괴함도 갖고 있었어요. 샤반느는 금욕주의자였고, 모로는 사치스러웠어요.

기교에 있어서 샤반느는 소박했고 모로는 섬세했어요. 모로의 작품은 세기말의 사상과 강렬한 육감적 표현이라는 특색을 가지고 있습니다. 그의 그림에는 샤반느와 같은 순결함이 부족했기 때문에 감상자들의 감정을 불러일으키지 못했지만 사람의 마음을 자극하는 힘을 가지고 있었어요. 그는 서양의 고대로 소재를 국한하지 않았고, 인도의 고전 신화도 소재로 활용했어요. 자신의 작품을 애지중지했던 그는 작품을 팔지 않았는데 이 역시 화가의 결벽증이었어요. 그의 유작은 모두 귀스타브 모로 미술관에 보존되어 있어요.

결론적으로 말해서 그는 현대의 '악의 꽃'(샤를 보들레르Charles Baudelaire 의 시)이었어요. 그의 예술은 공포의 세계를 미화하고 드높였죠.

현대 이상주의를 대표하는 스위스 출신 화가 아르놀트 뵈클린 (1827-1901)은 대상을 상징적으로 오묘하게 묘사했어요. 또 제철소를 묘사한 아돌프 멘첼Adolf Menzel(1815-1905)도 있어요. 겉으로 보기에는 정말 이상한 대조를 이루죠.

아돌프 멘첼은 이상주의자였지만 앞서 설명한 화가들과 달리 외면의 아름다움과 형상에서 나오는 시적 정취를 표현하는 것에 만족했는데 그건 독일인이라는 특성 때문이에요. 따라서 평론가들은 그의

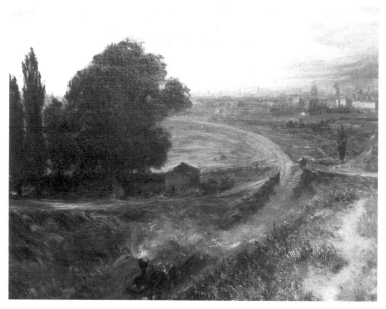

● 아돌프 멘첼, 〈베를린-포츠담 철도〉, 1847, 캔버스에 유채, 52×42cm

예술에서 가장 중요한 것은 내용이라고 말해요.

초상화와 종교화를 제외하면 그의 그림에는 모두 아름다운 풍경이 그려져 있어요. 인물이 없는 풍경화도 적지 않아요. 그는 자연과 인위적인 소재로 자신의 마음을 표현했어요. 따라서 그의 그림에는 마음속 감정이 풍부하게 표현되어 있어요. 그가 묘사한 바위, 물, 공기, 나무는 모두 그의 마음과 공감하면서 함께 슬퍼하죠. 그는 엄숙하고 장엄하게 작품을 표현했고, 그의 작품은 모두 신비함을 갖춘 상징적인 그림이에요. 그는 프랑스의 낭만파 화가들처럼 현상에서 기이함과 열정을 발견한 것이 아니라 자신의 주관에 따라 현상을 기이하고 신

비롭고 이상적인 것으로 만들었어요.

　근대 회화의 중심지는 프랑스였고, 중요한 화가들은 모두 파리에서 배출됐으며 모두 프랑스인이었어요. 유일하게 이상주의의 빛이 독일인에게 잠시 반짝였어요. 우연히 보기 드문 꽃을 발견한 것처럼 근대 회화 역사상 불가사의한 기적과도 같은 일이었습니다.

7

과학주의 예술
인상파와 신인상파

인상파 – 색과 빛의 사실적 묘사

이상주의(고전파와 낭만파)는 회화에서 '의미'를 중시했고, 사실주의는 '형체'를 중시했으며, 인상주의는 '빛과 색'을 중시했어요. '형체'에서 '빛과 색'으로 나아가는 건 양적 변화일 뿐 질적 변화가 일어난 건 아니에요.

따라서 사실주의와 인상주의를 합쳐서 과거 '이상주의'에 대응하는 뜻으로 '현실주의'라고 말할 수 있어요.

예술과 현실이 현실주의로 나아가면 유물주의와 과학주의가 나타납니다. 즉 모든 현상을 물질적인 존재로 여기고 바라보게 되며, 과학적인 태도로 관찰하고 연구하게 되죠.

인상파는 낭만주의·정신주의·신비주의·유미주의와 모든 관념적이고 도취적인 구시대적 예술을 배척하며 등장했어요. 따라서 예술에서 진정한 의미의 현실주의 경향은 1870년 에두아르 마네의 인상파에서 시작되었다고 할 수 있습니다. 이를 계기로 예술이 근대에서 현

● 클로드 모네, 〈인상, 일출〉, 1872, 유화, 48×63㎝

"우리는 태양, 공기와 빛, 새로운 그림을 원한다. 태양을 놓아주자!
햇빛 아래에서 물체를 묘사하자!"

– 에밀 졸라(Émile Zola) 소설 《작품(L'Œuvre)》 중

대로 전환되었어요. 이러한 의미에서 현대 예술에서 인상파의 탄생은 중요한 의미를 갖고 있어요.

1859년, 파리 청년화가들은 단체운동을 통해 강력한 열기와 힘을 보여줍니다. 인상파를 창시한 마네도 그중 한 사람이었어요. 이들은 파리의 바티뇰Batignol 거리의 카페에 모여 자주 예술에 관한 토론을 했어요. 1870년 이들은 다음과 같이 선언했어요.

"인위적인 빛의 화실에서 나오자! 화랑의 톤과 갈색 물감을 버리자! 밝은 햇빛으로 나와 그림을 그리자!"

하지만 '인상파'라는 명칭은 우연히 만들어졌어요. 1874년 8월 15일, 이들은 나달Nadal에서 전시회를 열었는데, 클로드 모네의 그림 중에서 〈인상, 일출〉이라는 제목의 동틀 무렵 안개가 자욱한 태양의 빛을 묘사한 작품이 있었어요. 경쾌하고 아름다운 화법과 맑고 투명한 색조로 '공기'의 느낌을 충분히 표현한 그림이었지요. 지금까지 보지 못했던 자연을 표현한 작품이었기에 많은 감상자의 시선을 끌었어요. 작품의 제목이 '인상'이란 이유로 사람들은 그의 화풍을 '인상파'라고 불렀어요.

8월 25일, 루이 르루아Louis Leroy라는 사람이 '인상파 작가들의 전시회'라는 제목의 조롱 섞인 비평을 신문에 게재했어요. 이때부터 인상파라는 명칭이 알려지기 시작했고 모든 사람들의 입에 오르내리게 된 것입니다.

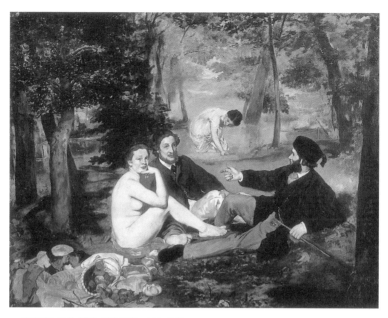

● 에두아르 마네, 〈풀밭 위의 점심〉, 1863, 유화, 214×270cm

1863년, 에두아르 마네의 대표작 〈풀밭 위의 점심〉이 살롱 낙선전에 전시되었어요. 이 그림에는 어두운 녹색 풀밭에 나무가 몇 그루 서 있고 뒤쪽에 물가가 있어요. 흰색 옷을 걸친 반나체의 여성이 물가에서 물놀이를 하고 있고, 앞쪽에는 검은색 상의와 갈색 하의를 입고 담홍색 넥타이를 맨 남자 두 명이 풀밭 위에 앉아 있어요. 그 옆에는 나체를 한 여성이 앉아 있는데, 방금 물가에서 나와 몸을 말리고 있는 모습이에요. 여성의 옆쪽에는 그녀가 벗어놓은 파란색 옷과 노란색 모자가 놓여 있어요.

그림을 볼 때에 사물의 의미나 내용을 파헤치는 것을 좋아하고 그

것이 중요한 재미라고 생각하는 사람들은 이 그림이 부도덕하다고 생각하며 작품을 공격하고 비웃었습니다. 하지만 마네가 이 작품을 그린 목적은 색채의 조화를 위한 것이지 묘사하는 사물이 무엇인지는 전혀 문제되지 않았어요.

그는 햇빛의 오묘한 작용으로 나타난 풍만한 육체 위의 푸른 잎사귀 색을 묘사했어요. 이 색채의 매력을 표현하기 위해 풀밭에 앉아 있는 나체의 여성을 그린 거예요. 주요색인 녹색에 흰색이 돋보이도록 흰색 옷을 걸치고 물놀이를 하는 반나체의 여성을 그렸어요. 즉, 특정한 색채의 조화를 추구하기 위해 특정 장면을 선택하여 묘사한 거예요.

그림의 의미를 파헤치는 것에만 익숙했던 당시 사람들은 이 그림이 저속하다고 비방했어요.

사실 이 그림은 순수한 회화를 감상하는 재미로 나체나 그림 전체를 봐야 해요. 그 안에서 태양의 빛이 주는 아름다움의 기쁨을 발견할 수 있어요.

신인상파(Neo-Impressionism) – 인상파보다 철저한 화파

신인상파를 주도한 화가는 조르주 쇠라Georges Seurat(1859-1891)와 폴 시냐크Paul Signac(1863-1935)입니다. 과거 인상파가 색채 하나하나로 물체를 구성했다면, 신인상파는 빛과 색을 철저히 표현하고자 했어요. 점으로 표현하는 방법을 사용하면서 마치 오색의 모래가 흩어지는 듯한 화면이 연출됐어요. 따라서 신인상파를 '점묘파(pointillists)'라고 부

● 폴 시냐크, 〈생트로페 항구〉

르기도 해요.

사실주의나 인상파, 신인상파는 화면 표현 방식은 각기 다르지만 자연을 관찰하고 사실적인 묘사를 한다는 공통점을 가지고 있어요. 하지만 이러한 사실적인 묘사에 사람들은 싫증을 느끼기 시작했어요. 왜냐하면 주관을 부정하는 사실적인 묘사로 인해 주관이 객관의 노예가 되어버렸기 때문이에요.

마치 사람에게 눈만 있고 머리가 없으며, 감각만 있고 열정이 없는

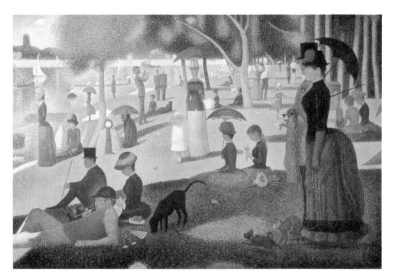

● 조르주 쇠라, 〈그랑자르섬의 일요일 오후〉, 1884-1886, 유화, 205.5×305㎝

것처럼 느껴졌어요. 이로 인해 주관을 되살리고자 하는 표현주의 화파가 자연스럽게 등장했어요.

8

주관화의 예술
후기 인상파

서양 화파의 변천을 보면 모든 화파가 다 혁명적이라고 말할 수 있어요. 그중에서도 가장 혁명적인 화파가 '후기 인상파'예요.

고전주의 · 낭만주의 · 사실주의 세 화파는 비록 소재는 다르지만 대부분 객관적인 사물을 세밀하게 묘사했다는 공통점이 있습니다. 후기 인상파에 이르러 서양 미술계는 근본적인 변화를 맞게 되었죠. 즉, 객관에 충실한 묘사가 사라지고 화가의 주관적인 마음을 표현하는 것을 중시하기 시작했어요.

따라서 '후기 인상파'는 서양화 역사상 가장 큰 혁명이라고 말할 수 있어요. 이전까지 구시대적 화파는 인상파의 등장과 함께 모두 사라졌고 후기 인상파를 시작으로 20세기 이후의 모든 미술이 새롭게 태어났어요. 후기 인상파와 이후 나타난 야수파는 화법에 있어서 혁명을 일으켰어요.

그전까지는 이상적이든 사실적이든 명확하든 모호하든 간에 객관적인 물체에 따라 그림을 묘사했습니다. 다시 말해서 형상이 실물과

비슷했어요. 그러나 후기 인상파가 등장하면서 사물이 형상과 크기에 상관없이 굵은 선으로 주관적인 느낌을 자유롭게 그렸죠. 이들은 인격으로 자연을 정복하고자 했습니다. 그렇다고 예전처럼 자연을 경시한 건 아니에요. 주관 속에 자연이 융합되도록 만들었어요. 예전 화파가 객관을 그대로 재현한 것과 달리 후기 인상파는 객관을 주관적으로 해석해서 표현한 것입니다.

후기 인상파의 가장 중요한 특징은 화면이 움직인다는 것이에요. 즉 '선'으로 객관에 대한 주관적인 느낌을 표현하는 것이죠. 따라서 화면에 형상과 색채에 충실한 묘사가 아닌 주관적인 느낌을 담게 되었어요. 주관화의 쉬운 예로 '특징의 과장'이 있어요. 실제 크기는 전혀 생각하지 않고 커다란 눈을 과도하게 크게 그리거나 홀쭉한 얼굴을 지나치게 홀쭉하게 그리는 거예요. 이건 쉽게 설명하기 위해 예로 든 것이고 실제로는 이렇게 간단하지 않아요.

과거 화파들은 공통적으로 화면이 딱딱하고 고정되어 있었지만 후기 인상파가 등장하면서 화면이 살아 움직이기 시작했어요. 따라서 후기 인상파는 새로운 시대를 개척한 화파라고 말할 수 있습니다. 이러한 움직임은 후에 등장하는 모든 새로운 예술의 시작이 되었죠.

당대에 가장 유명했던 후기 인상파 3대 화가인 폴 세잔, 빈센트 반 고흐, 폴 고갱은 아마 전 세계 사람들이 다 알고 있을 거예요.

'표현expression'의 회화에서 작품의 가치는 작가의 감정에 따라 결정되며, 외부 사물과 닮았는지 여부는 중요하지 않아요. 왜냐하면 작가의 개인적인 감정에 의해 탄생한 새로운 창작물이기 때문이죠.

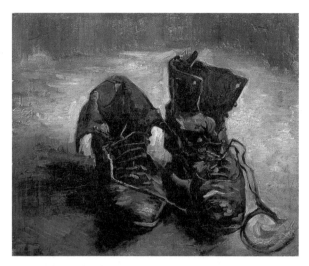

● 빈센트 반 고흐, 〈신발〉, 1887, 캔버스에 유채, 34×41.5cm

'표현파'와 '표현주의'는 의미가 광범위해요. 노르웨이의 화가 에드바르 뭉크Edvard Munch, 러시아의 추상파 화가 바실리 칸딘스키를 비롯한 최근에 등장한 새로운 화파 모두 여기에 포함돼요. 입체파도 주장하는 내용을 보면 표현파에 해당한다고 볼 수 있어요.

세잔

폴 세잔은 공간의 입체감의 신비를 처음으로 발견한 사람이에요. 이러한 신비감은 시각적인 사실만으로 감지할 수 없으며, 예민한 마음의 감각과 지혜를 종합적으로 갖추고 있어야만 표현할 수 있습니다. 그의 전성기 작품에서 보여준 입체감은 말로 형용할 수 없을 정도예요. 마치 공간의 특정한 점을 중심으로 나타난 운율이 움직이는 것

● 폴 세잔, 〈카드놀이하는 사람들〉, 1885~1890, 캔버스에 유채, 47.5×57cm

처럼 느껴져요. 우주의 조화와 선율의 예민한 감각이 구체적으로 표현되어 있습니다.

폴 세잔은 "모든 자연을 구형 · 원추형 · 원통형으로 생각하고 연구해야 한다."라고 말했어요. 모든 풍경을 구형 · 원추형 등 추상적인 형체의 리듬이 조화를 이루는 것으로 간주하고 그 가운데 우주의 조화와 선율을 느낀다는 뜻입니다. 이러한 견해로 보면 자연의 모든 사물은 '빛'을 따라 움직이지 않고 형체의 운율로 구성되어 있어요.

폴 세잔은 묵묵히 생각하며 관찰한 반면, 빈센트 반 고흐는 정열적이고 난폭하며 충동적이었어요.

고흐

빈센트 반 고흐는 폭풍우 같은 충동적인 성격 때문에 때로는 붓을 잡을 여유도 없이 캔버스에 직접 물감을 짜서 칠하기도 했습니다. 그의 그림에는 범상치 않은 불안함과 격렬한 감정이 표현되어 있어요. 밀밭, 다리, 하늘은 그의 거친 감정과 함께 파도처럼 출렁거렸어요.

빈센트 반 고흐의 〈자화상〉. 그의 작품은 주관적으로 사물을 변형했다는 특징을 가지고 있다.

폴 세잔이 사물의 객관적인 진실을 표현했다면, 빈센트 반 고흐는 사물을 주관적으로 변형시켰고 사물의 주관적인 변형에도 만족하지 못해 더욱 과격한 화법으로 사물을 불태웠어요. 그건 자신을 불태우는 것이었죠.

때때로 그는 지독한 고열에 시달렸다가 막 깨어난 환자처럼 불가사의하고 안정적인 감정을 느끼기도 했는데 그럴 때면 아름다움을 표현하기도 했어요. 〈해바라기〉가 바로 이러한 상태에서 만들어진 작품이에요.

빈센트 반 고흐의 작품 중에서 방금 언급한 〈해바라기〉가 가장 유명해요. 그는 태양을 사모했으며, 해바라기는 그의 상징이었어요. 지금도 그의 묘지에는 해바라기가 넓게 심어져 있어요.

고갱

폴 고갱은 범신론(모든 사물이 의식이나 마음을 가지고 있다는 철학의 학설-역주)을 믿는 '지성인'이었어요. 그는 지성인의 예민함을 가지고 있으면서 문명의 가식에서 벗어나고자 했습니다. 인상파 예술에서도 문명사회의 부자연스러움을 발견한 그는 보다 자유롭고 소박한 그림의 경지를 추구하고자 했어요. 그의 그림에는 단순함과 영원함이 담겨 있어요. 문명의 속성과 흥미를 모두 씻어냈기 때문에 단순함 속에서 형상을 표현하고 순진함 속에서 감정을 표현했어요. 그의 그림에 표현된 타히티 원주민 여성의 감정은 한때의 마음을 나타낸 것이 아니라 영원한 인류의 정서 sentimental 를 표현한 것이에요. 그곳에는 인위적인 허례허식이 없고 원시적인 고요함만 존재하고 있어요.

폴 고갱은 평생 원시 세계를 갈망했습니다. 그래서 그의 생활과 작품 표현방식은 현대 과학문명으로 이루어진 세상과 맞지 않았고 그는 세상과 자주 어긋났어요. 삶에 대한 싫증과 무의미함을 느낀 그는 원시적인 야만인의 섬으로 도망가 자신만의 이상세계를 구축했어요. 하지만 그 혼자만의 마음이었을 뿐, 시대적인 생활과 사상에 대해서는 교차점이 없었어요. 마치 달팽이가 자신의 껍데기 속에 숨어 소극적인 꿈을 꾸는 것과 같았죠. 그래도 그 범위 안에서 그는 주관적인 삶을 살았어요. 그는 자신의 주관으로 현실과 객관을 지배하고 싶어했고, 이를 통해 타협하지 않는 급진적인 성향과 반항 정신을 나타냈어요.

루소

후기 인상파가 활동하던 시기에 자신만의 개성을 나타낸 화가도 있었어요. 앙리 루소Henri Rousseau(1844-1910)의 작품은 모든 부분이 단순해요. 그는 현대의 다른 화가들처럼 과학적인 태도를 취하지 않았고, 특별히 연구하지도 않았습니다. 시골에서 태어난 그는 파리 근교에 살면서 풍류를 즐기던 무산계급이었어요. 교육을 받지 못해 현대적인 의식도 없었어요. 그의 순수하고 해맑은 마음에는 눈에 보이는 '형태'가 그대로 반영됐어요. 마치 특수한 구조의 수정체 같았죠. 따라서 그는 인상파 화가들처럼 의식적으로 빛·공기·움직임을 느끼면서 이를 묘사하지 않았어요.

그는 자신의 눈에 비친 환상에 따라 정지된 평면의 형상을 묘사했기 때문에 그의 표현은 사실적이에요. 하지만 자신의 눈에만 사실적

● 앙리 루소, 〈전쟁 혹은 불화의 기마여행〉, 1894, 캔버스에 유채, 114×195㎝

으로 보일 뿐 다른 사람의 눈에는 주관적인 표현으로 보였어요. 그에게는 객관적인 진실이 없고 자신이 느낀 진실만 존재할 뿐이었어요. 그가 스케치한 현실 세계는 눈앞의 실제 모습이 아니라 기억을 묘사한 것으로 유치한 장식이 부속물로 자주 등장해요. 자화상 뒷면에 배를 그린다든지 시인의 초상화에서 손에 패랭이꽃을 추가하는 식이에요. 이는 무언가를 상징하는 것이 아니라 아이들이 그려 넣는 무의미한 장식과도 같아요. 그의 그림에서 현실 세계와 꿈의 세계는 불가사의하게 조화를 이루고 있어서 관람자의 마음을 빼앗기에 충분합니다.

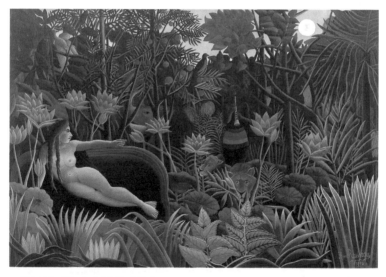

● 앙리 루소, 〈꿈〉, 1910, 캔버스에 유채, 345.4×205.7㎝

9

회화의 이단아

야수파(Fauvism)

서양화에 관심 있는 사람이라면 야수파의 그림이 기존의 서양화와 달리 특수하고 이단적이며 독창적이라는 사실에 동의할 거예요. 조금 거칠게 표현하자면 기존의 서양화는 모두 사진과 비슷했으며, 앙리 마티스와 같은 화법을 구사하지 않았어요.

서양 후기 인상파의 회화는 동양 화풍의 영향을 받았어요. 폴 세잔, 빈센트 반 고흐, 폴 고갱, 앙리 루소의 그림에는 모두 뚜렷한 '윤곽선'이 있고, 색채가 단순해요. 야수파에 이르러 동양적인 경향이 더 뚜렷해졌어요.

'야수파'를 대표하는 화가는 앙리 마티스예요. 색채의 화가, 감각의 화가인 그는 마음속에서 바라는 대로 사물의 색채와 형체를 표현할 수 있는 특별한 능력을 갖고 있었어요. 물질주의에 반대한 그는 관념주의를 믿고 받아들였어요. 이는 과학의 파탄으로 나타난 시대의 산물이었어요. 하지만 폴 세잔과 같은 볼륨감이나 폴 고갱, 빈센트 반 고흐, 앙리 루소와 같은 독창성이 부족했어요. 그저 경쾌하고 영민한

화가였죠.

그의 대표작인 〈어린 선원〉을 보면 색채 표현이 정말 감동적이에요. 색채의 효과로 그림 전체가 밝아지고 강렬한 인상과 포근한 감정을 느낄 수 있어요. 하지만 그림에 사용된 색은 세 가지뿐이에요. 담홍색에 약간의 검은 색이 들어간 배경, 짙은 남색의 상의와 초록색의

● 앙리 마티스, 〈마티스 부인의 초상 혹은 녹색 선〉, 1905, 유화, 40.5×32.5cm

바지 등 세 가지 색이 단순하면서도 풍부한 '조화'를 이루고 있어요. 짙은 남색의 모자 아래의 노란색 얼굴에는 굵은 선으로 눈ㆍ코ㆍ입ㆍ귀를 그려 넣었어요. 색채ㆍ윤곽선ㆍ감각 모두 최대한 단순하게 표현했어요. 하지만 이 그림에는 표면적이고 감각적인 아름다움만 있을 뿐 내용도 없고, 볼륨도 없어요.

그래도 색채ㆍ형체ㆍ감각에 있어 구시대적 기준에서 벗어나 새로운 예술에 큰 영향을 끼쳤기 때문에 현대인의 정신을 표현한 중요한 가치를 지닌 작품이라고 말할 수 있어요.

10

형체의 혁명
입체파(Cubism)

현대에 접어들면서 여러 가지 예술이 융합되기 시작했습니다. 음악에서는 리하르트 바그너 Wilhelm Richard Wagner(1813-1883)가, 조소에서는 알렉산드르 아키펭코 Alexander Archipenko(1887-1964)가 '회화의 표현법'을 시도했어요. 회화에서도 회화의 '조소화', 즉 회화의 입체주의화(이어서 설명할 추상파는 회화의 '음악화'를 추구했어요)가 이루어졌어요.

후기 인상파인 폴 세잔 이후 회화의 입체주의화 경향이 뚜렷해졌고, 입체파의 등장으로 입체주의화 형식이 정식으로 갖춰졌어요. 따라서 입체파는 폴 세잔의 영향을 받으면서도 새로운 예술을 주도했어요.

과거 대부분의 화파는 프랑스인이 주축을 이루었어요. 하지만 입체파는 스페인 출신의 화가 파블로 피카소 Pablo Ruiz Picasso(1881-1973)가 주도했어요. 그는 "자연은 모두 형체와 형체의 결합으로 색의 조합과도 같다."라고 주장했어요. 또한 "갑의 형체가 을의 형체와 가까워지면 서로 영향을 받아 변하게 된다."라고 말했어요. 따라서 그는 형체의 유사성을 중시하지 않았어요. 화면에는 자연물과 유사한 형체는

전혀 없고 오로지 사각형, 정방형 등의 형체 조합만 있을 뿐이에요. 즉 인상파는 '색의 음악', 입체파는 '형체의 음악'이라 할 수 있어요.

 ## 회화의 조소화에 담긴 현대적 의미

이것은 한마디로 말해서 현내인의 수관주의적 경향이라 할 수 있다. 즉 주관으로 사물을 간파하고 더 나아가 사물을 파괴하여 하나하나의 요소로 해체한 다음 이를 조합하여 주관적이고 새로운 구조로 만드는 것이다.

따라서 후기 인상파와 그 후에 등장한 야수파의 그림을 보면 사람의 형상이 사람처럼 보이지 않는다. 즉 원근법을 따르지 않고 인체해부학도 연구하지 않은 채 주관적인 해석에만 의존하고 객관적인 형체를 무시했다.

사실 인간의 시각은 정확하지 않아서, 눈의 감각을 통해 보이는 건 사물의 진짜 모습이 아니다. 일찍이 이를 발견한 인상파는 이렇게 말했다.

"예전에는 인물을 그릴 때 머리부터 발끝까지 각 부위를 정확히 그렸는데, 이는 비합리적인 방법이다. 왜냐하면 회화는 순간의 상태를 표출하는 것이기 때문이다. 그런데 우리는 사람의 형태를 머리부터 발끝까지 한 순간에 정확히 볼 수 없다. 만약 코를 유심히 바라보고 있다면 코만 정확히 보일 뿐 나머지 부위는 모호하게 보이게 된다. 하지만 우리가 인물을 볼 때에는 그중 한 부분뿐만 아니라 전체적인 모습도 보게 된다. 따라서 전체적인 모호한 인상을 받게 되는데, 그림을 그리는 것도 이러한 방법을 취하는 것이 합리적이다."

이 말에 고개가 끄덕여진다면 입체파, 미래파, 추상파를 이해하는 건 어렵지 않을 것이다. 이들은 줄곧 회화의 시각이 정확하지 않아서 사물과 마음의 진짜 모습을 표현할 수 없었다는 불만을 제기했고, 결국 합리적인 화법을 새롭게 발견했다.

'피카소주의'에서 '입체파'까지

파블로 피카소는 1881년 스페인 남부 연안 말라가에서 태어났습니다. 그의 본명은 파블로 루이지Pablo Louig인데, 그는 어머니의 성인 피카소Picasso를 쓰는 걸 좋아했어요. 그의 아버지는 미술 선생님이었어요. 파블로 피카소는 어릴 때부터 그림에 소질을 보였고, 14세에 지역 미술전시회에서 3등을 차지했어요. 당시 화가들과 교류하면서 폴 세잔을 만나 새로운 화파에서 예술적인 능력을 발휘하기 시작했어요.

1901년 6월, 그는 파리에서 첫 번째 개인전을 열었어요. 비록 사람들의 인정을 받진 못했지만 그는 실망하지 않았어요. 급진파 사상가들과 교류하면서 더 많은 자극을 받았고, 〈피아노 연주자〉, 〈여성의 두상〉 등의 작품을 그렸어요. 작품은 입체적인 표현파의 형태를 갖추었지만 입체파의 특징인 '형체의 변형deformation'까지 이르진 않았고, 석조와 비슷한 표현에 그쳤어요. 이 시기의 그의 화풍을 '피카소주의Picassism'라고 불러요.

나중에 그는 화실에 이집트 조각 작품을 몇 점 갖다 놓았어요. 그는 그리스 이후의 전통주의에 불만을 갖고 있었고, 그리스 이전의 이집트 작품을 보면서 깊은 감명을 받아 이 분야에 대한 연구에 몰두했습니다. 이때부터 입체파에 가까워졌으며, 당시 사람들은 그를 '스페인의 야만인'이라고 불렀어요. '피카소주의'는 파블로 피카소 한 사람의 것이었는데 이후 지속적으로 발전하여 많은 동료들이 가입하면서 '입체파'가 만들어졌어요.

입체파는 어떠한 회화인가?

먼저 입체파가 표현하고자 한 것은 앞서 인상파가 표현한 외형의 본질도 아니고, 이후 등장한 표현파와 같은 주체의 본질이나 태도도 아니었습니다. 엄밀히 말하자면 입체파가 표현하고자 한 것은 '형식' 자체예요. 입체파의 표현법은 폴 세잔이 만들어낸 입체주의화의 표현, 즉 3차원(길이, 너비, 높이)의 실물을 2차원(길이, 너비)의 평면에 표현하는 부조 표현법을 말해요.

이 표현법은 파블로 피카소 작품에서 처음 등장했기 때문에 '피카소주의' 시대의 양식이라 할 수 있어요. 당시 그의 화풍을 보면 실물을 진짜처럼 그리지 않았어요. 왜냐하면 그는 일반적으로 진짜에 가까운 회화에서 사용된 시각이 부정확하다는 걸 발견했기 때문이에요. 인상파 화가도 이 점을 발견한 적이 있어요. 폴 세잔의 후기 인상파는 인상파보다 더욱 진보하여 공간 관계의 표현이 견고하고 명확했어요. 하지만 폴 세잔은 시각적인 전통, 즉 공간을 구속하는 원근법을 여전히 맹신했어요. '피카소주의 시대' 이후 피카소는 폴 세잔의 원근법을 더 이상 응용하지 않았어요. 원근법을 깨고 하나의 시점으로 동시에 볼 수 없는 물체의 각 부분을 동시에 표현했어요.

다음으로 탐구해야 하는 것은 '동시성' 또는 '동존성(同存性)'의 문제예요. 즉, 동일한 시간 내에 다른 시간 관계에 있는 사물을 보는 것입니다. 공간적으로는 공간의 한 면에서 다른 면을 동시에 보는 것으로 회화를 표현하는 참신한 방법이죠. 기존 회화의 모든 제약에서 벗어나지 못했다면 이러한 표현법을 사용하지 못했을 거예요.

입체파의 동시성과 동존성 표현 형식은 형체 자체에서 발견한 형태를 추구하고 있어요. 폴 세잔에 의해 회화의 조소화가 이루어졌으며, 또 입체파에 의해 건축화가 이루어진 것입니다. 입체파는 원리화, 구조화로 회화를 표현했어요. 구조는 음악이며, 하모니예요. 따라서 입체파는 새로운 의미에서 공간과 시간을 정복했으며, 인류가 관념과 표현에 있어 자연을 정복했다고도 말할 수 있어요. 그래서 주관이 자연을 움직일 수 있게 되었어요.

11

감정이 폭발한 예술
미래파와 추상파

(1) 미래파(Futurism) – 주관주의의 발전

입체파는 더욱 주관적인 힘으로 형체를 정복하고 형체를 파괴했으며, 물체를 주관화하고, 새로운 형식으로 주관을 구축했습니다. 하지만 입체파는 예술의 형체와 형식에만 편중되어 있었어요. '내용'과 '사상'에 있어서 여전히 근대의 전통을 답습했고, 주관적이고 적극적으로 바꾸지 않았어요.

미래파에 이르러 예술의 전통적인 '형식'이 파괴되었고, 사상적인 전통과 모든 기존의 전통을 부정하고 배척하면서 새로운 예술이 창조되었습니다.

미래파는 감정에서 출발한 것이기 때문에 처음에는 형식에 구애받지 않았어요. 어떠한 형식이든 상관없었고, 문제는 '감정(feeling)'이었어요. 혁명적이고 파괴적이며 급진적인 새로운 정신을 표현하기 위해 내부에 숨겨진 열정이 마구 분출되었죠. 이들은 모든 전통과 개념을 초월했으며, 이러한 전통과 개념에 대한 비판에 근거하여 새로운

'감정'의 세계에서 '예술'의 형식으로 자신들의 주관을 표현했어요. 그래서 미래파 예술은 거칠고 혁명적이며 파괴적이에요.

이들은 진정으로 무언가를 창조하려던 것이 아닙니다. 진격하고 폭발하는 느낌(feeling)만 있었을 뿐이죠. 따라서 미래파는 형식도 없고 실질적으로 내용과 사상도 없어요. 다이내믹(dynamic)한 힘을 표현하는 것을 '미래파'라고 부를 뿐이에요. 추상파에 이르러 이 부분이 더욱 철저해졌어요. 추상적인 느낌만 있을 뿐 폭발하는 느낌조차 없었어요. 추상파는 어떠한 개념이나 형식도 허용하지 않았고, 철저하게 느낌만을 표현했어요.

미래파는 1910년 이탈리아 출신의 화가 필리포 마리네티^{Filippo} ^{Marinetti}(1876-1944)가 만들었습니다. 그의 그림을 보면 말의 다리가 20개이고, 피아노를 치는 사람은 네다섯 개의 손을 가지고 있어요. 그는 모든 사물이 움직일 때마다 그 형태가 수시로 변하기 때문에 회화에 역동성을 표현해야 한다고 주장했어요. 즉 시간의 느낌을 그림에 묘사한 거예요.

또한 그의 그림에서는 울타리 밖의 사물이 울타리 안에 묘사되어 있고, 옷 밖으로 유방이 묘사되어 있는 경우가 자주 있습니다. 마치 사물이 모두 투명한 유리로 이루어진 것처럼 말이에요. 그는 공간이란 독립적으로 존재하는 것이 아니라 주변과 연계되어 있으므로 사물을 묘사할 때에는 반드시 주변의 다른 사물도 묘사해야 하며 전후 동작의 변화도 표현해야 한다고 주장했어요. 이는 주관주의의 발전이라고 볼 수 있어요. 하지만 이 화파는 기반이 튼튼하지 않았기 때문에 현대

에 등장한 새로운 예술 현상으로만 간주되었어요. 현대 예술을 대표하기에는 역부족이었죠.

미래파를 선도한 작가로는 지노 세베리니가 있어요. 그는 신인상파(점묘파)를 연구하는 것부터 시작했어요. 지금 그의 그림을 보면 분할주의Divisionism가 떠오를 거예요. 그의 명작 중에 〈팡팡댄스Pan Pan Dance〉는 대형 무도회장의 혼잡한 광경이 묘사되어 있는데, 굉장히 혼란스럽고 어지럽게 느껴져요.

움베르토 보치오니Umberto Boccioni(1882-1916)는 1916년에 전사했는데 그의 대표작은 〈집으로 밀려드는 거리의 소음〉이에요. 지노 세베리니는 빛과 밝음의 쾌락과 열정적인 춤을 묘사한 데 반해 움베르토 보치오니는 냉혹한 시선으로 현대 도시의 혼잡함을 묘사했어요. 이 그림에 묘사된 질주하는 차와 필사적인 노동자는 마치 지옥의 광경처럼 보입니다.

루이기 루솔로Rerigi Rossolo는 움베르토 보치오니보다도 철저했어요. 그의 작품 중에 〈움직이는 기차〉라는 제목의 그림이 있는데 그림에 묘사된 기차는 뱀의 뼈 형태로 번쩍이는 빛을 뿜어내고 기차 머리는 살짝 기울어져 있어요. 연기가 갑자기 가로로 기울어지면서 무너져 내릴 것만 같아요. 이것이 바로 움직이는 기차를 본 순간에 받은 강렬한 인상이에요. 카를로 카라Carlo Carrà(1881-1966)의 〈밀라노 기차역〉, 〈무정부주의자 갈리의 장례식〉 등의 작품도 난삽하게 묘사되어 있으며, 입체파에 가까운 화풍을 사용했어요.

1914년 발발한 제1차 세계대전이 종전된 후, 미래파 운동의 절정

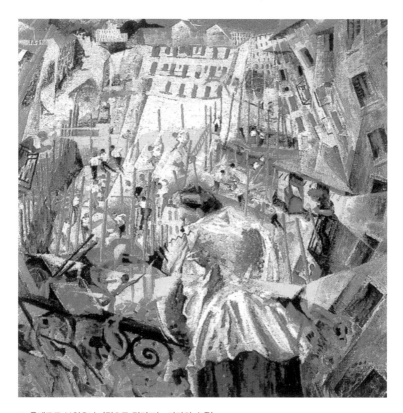

● 움베르토 보치오니, 〈집으로 밀려드는 거리의 소음〉

기도 끝이 났어요. 미래파 단체도 급진적으로 변하면서 바실리 칸딘스키의 '추상파'와 '다다'에 참여하기도 했습니다. 중심인물인 필리포 마리네티의 화파도 점차 구시대적 화파로 변하고 있었죠. 하지만 이탈리아에서 미래파가 일어났을 때에는 폭풍우처럼 세찬 기세를 막을 수 없었어요. 미래파 운동은 회화와 조소에 국한되지 않았으며, 처음에는 시·음악·희극 등 모든 분야를 '미래화'하려고 했어요. 또한 이

미래파의 현대의식

19세기 인류 생활에는 퇴폐적인 요소가 지나치게 많았다. 이는 자본주의 사회로 나아가는 과정이었다. 이러한 요소는 20세기에 유입되어 지금까지도 두드러지고 있다. 따라서 현대의 행동주의자(actionists)들은 현대의 비합리적이고 부자연스러운 것에 감명을 받고 행동한다. 이탈리아 미래파가 바로 이러한 행동에 의해 일어났다. 이탈리아 국민은 열정적인 성격과 감정대로 행동하는 특성을 갖고 있는데 이러한 특성이 현대의 침체된 공기를 뚫고 폭발하면서 등장한 것이다. 이는 '예술'에서의 운동일 뿐만 아니라 반항·공격·폭발하는 격정적인 감정을 '예술'의 형식을 빌려서 표현한 것이기도 하다.

들은 당당히 의견을 발표하고 홍보 연설도 진행했어요. 이들은 스스로 이렇게 선언했습니다.

"우리의 그림은 미켈란젤로 부오나로티 이후 이탈리아에서 발표된 예술 중 가장 중요한 작품이다."

이들은 예술로 세계를 정복하고 싶었어요. 이 얼마나 생기 넘치는 괴짜들인가요!

(2) 추상파(Abstract Art)

러시아 출신의 화가 바실리 칸딘스키 Vassily Kandinsky(1866-1944)가 만든 화파입니다. 그의 그림에는 구도만 있을 뿐 사물 묘사에는 신경 쓰

지 않았어요. 그는 회화가 자연에 대한 정신을 반영하고 조형을 표현해야 한다고 주장했어요. 자연의 겉모습이 추상적인 선과 색으로 복원되어야 한다고 생각한 것입니다. 이러한 의미에서 입체파와 비슷하지만 정도가 달라요.

즉 추상파는 입체파의 형체 파괴와 재구성을 바탕으로 예술의 '추상화'를 발견한 화파라고 할 수 있어요.

미래파는 형체를 경시했지만 무시하진 않았습니다. 이들은 형체를 표현의 도구로 여겼고, 표현의 주체는 감정이었어요. 이러한 주장이 한층 더 발전하면서 추상파가 만들어졌습니다. 예를 들어, 윤곽이 감각적이고 매력적인 눈을 가진 여성으로부터 깊은 인상을 받았다면 사실적인 묘사 방법으로는 마음껏 표현할 수가 없어요. 표현하고자 하는 것이 그 여성의 얼굴과 눈이 아니라 얼굴과 눈에서 받은 느낌^{feeling}이기 때문에 얼굴과 눈의 형체를 진짜로 그릴 필요가 없지요. 이것이 바로 추상파의 시작이에요.

구도는 예술의 중요한 요소예요. 하지만 현재 '구도'라고 하는 것은 일반적인 장식의 구성을 의미하는 것이 아니라 내면적인 의미에서 자연의 외관을 추상적인 '선'과 '색'의 조화로 복원하는 것을 의미해요.

시성적인 의식에서 창삭의 목표까지 내재적인 감정을 서서히 표현해야만 '구도'를 만들 수 있습니다. 그곳에서는 외부 물체로부터 나오는 환영을 인식할 수 없어요. 근대 음악으로 비유하자면 인위적인 새소리와 물소리를 듣는 것이라 할 수 있어요. 미묘한 음의 조화 속에

서 작가의 정신을 감지하는 것이죠. 따라서 바실리 칸딘스키의 회화
는 추상적인 선과 면, 색으로 작곡하는 것과 같아요. 이러한 선과 면,
색을 종합하여 만들어낸 음률을 그는 '정신의 조화'라고 불렀어요.

그의 화면 대부분에는 추상적인 색과 선, 면이 서로 뒤섞여 있어
요. 구시대적인 감상법으로 그 형태가 암시하는 의미를 탐색하는 건
쓸데없는 짓이에요. 왜냐하면 칸딘스키의 회화는 악기 연주와 마찬가
지로 추상적인 '형'과 '색'이 서로 조화를 이루는 것에서 벗어나 작가
의 내재적인 감정을 표현하기 때문입니다.

● 바실리 칸딘스키, 〈즉흥〉

12

참신한 화파
표현파와 다다이즘

　19세기 서양예술은 파리에 집중되어 있었어요. 20세기에 접어들면서 유럽 곳곳에서 새로운 예술이 발전하기 시작했습니다. 프랑스의 입체파(1908년 전후), 이탈리아의 미래파(1909년 전후), 러시아의 추상파(1909년 전후), 독일의 표현파(1910년 전후), 스위스의 '다다(1920년 전후)'가 대표적이에요.

(1) 표현파(Expressionism) − 의지의 표현

　20세기 초부터 독일에서 가장 유행했던 새로운 화파로 막스 페히슈타인Max Pechstein(1881-1955)이 주도했어요. 내용을 중시했기 때문에 주관적 의지의 표현을 첫 번째 요소로 삼았습니다. 화면에 있어서는 후기 인상파, 야수파와 비슷하지만, 움직임의 정도가 더 강해요. 창작자의 주관을 표현하기 위해 사물의 형식을 무시하기도 했는데, 이 점은 입체파, 미래파와 비슷한 부분이에요. 현재 독일의 상점, 창문, 무대 인테리어에 활용되는 다양한 패턴은 표현파 화풍의 영향을 받은

것입니다.

줄곧 미술의 변방에 있던 보수적인 국가인 독일에서는 표현파가 거세게 일어나면서 입체파, 미래파 등에 영향을 주었고, 안정적으로 퍼져나갔어요. 정말 불가사의한 일이죠.

주관을 표현한, 즉 화면의 형체가 움직이는 회화를 넓은 의미에서 '표현주의'라고 부를 수 있습니다. 이는 이전의 '자연주의', 그 이전의 '이상주의'에 상대되는 개념이에요. 지금 설명하고 있는 표현파는 독일에서 발생한 현대적인 흐름이에요. 의지표현 위주의 예술은 근본적으로 라틴문화와 상반되는 튜턴문화라고 할 수 있어요. 프랑스로 대표되는 라틴의 인류생활 양식은 줄곧 그리스 이후의 전통을 고수해왔고, 외부의 감각주의와 직관주의를 중시했으며, 감정의 아름다움을 표현하는 것이 주를 이루기 때문에 모든 예술에 있어 신기루를 형성했어요.

이에 반해 독일인(튜턴인)의 튜턴문화는 예술에 있어 주관의 표현, 의지의 표현이라는 특징을 가지고 있으며, 현대에 이르러 표현파 예술로 등장했어요. 튜턴민족의 예술은 대체적으로 위엄이 있고 강경하며 가혹한 경향을 가지고 있었어요. 고상하고 아름다운 라틴민족의 예술과는 전혀 달랐습니다.

따라서 표현파의 첫 번째 목표는 주관적인 내용을 적극적으로 표현하는 것이었어요. 표현파는 입체파처럼 형식을 중시하지 않고, 미래파처럼 움직임과 힘을 중시하지도 않으며, 정신이나 마음의 본질적 가치를 중시하고 있었죠. 그러므로 표현파는 의지의 강조, 비정상적인 의식상태, 강렬한 자극을 특히 중요하게 생각했습니다. 이들은 이러한

● 표현파 화가 프란츠 마르크의 작품, 〈숲속의 여인들〉

목적에 유용한 수단을 모두 사용했어요.

　예를 들어, 표현파 회화에서 삐뚤어지고 어지러운 형체는 입체파의 영향을 받은 것이에요. 이들은 색채 사용에 있어서도 강조와 변화의 수법을 취하여 주관적인 표현의 필요에 따라 색을 마음대로 사용했어요. 강조하기 위해 색채와 형체의 리듬 효과를 응용하여 표현한 것이죠.

　표현파는 의지표현의 예술이기 때문에 주관과 개성에 극도로 편중되어 있었어요. 따라서 표현파의 작품은 내용도 형식도 개성적이며, 일반적으로 통용되는 표현법이 없었어요. 이것이 다른 화파와 확실히 구분되는 점입니다.

마르크 샤갈은 후기 표현파의 중심인물이에요. 그는 유대인으로 러시아에서 태어났으며, 어린 시절 러시아 농가에서 자랐어요. 이후 도시로 가서 그림을 배우면서 일을 했어요. 1910년 그는 파리로 건너

 ## 서양화 유파의 발전

회화 유파의 발전 과정은 봄·여름·가을·겨울 사계절의 변화와 아기·어린이·청년·장년으로 변하는 인생에 비유할 수 있다. 그 사이에는 뚜렷한 경계가 없다. 오늘이 봄이고 내일이 여름이라고 단호하게 구분 지을 수 없으며, 이 사람이 오늘은 어린이고 내일은 청년이라고 확실히 단정 지을 수 없다.

마찬가지로 모든 그림의 유파를 단호하게 판단할 수 없다. 왜냐하면 화가가 먼저 어느 화파에 소속되거나 어떠한 화파의 그림을 그리겠다고 계획한 다음 그림을 그리는 것이 아니기 때문이다. 애당초 화가는 어떠한 화파를 만들거나 거기에 소속되겠다고 생각하지 않았다. 시대의 정신과 개성에 따라 자신의 화풍이 자연스럽게 만들어진 것이다. 현대 서양 화파에서 미래파, 다다를 제외한 나머지 화파는 모두 화가 스스로 명칭을 정하지 않았고, 평론가들에 의해 만들어졌다. 평론가들은 화가의 화풍을 구분하고자 이들에게 함축적인 명칭을 붙였고, 이것이 바로 '화파(유파)'다. 일 년 중 날씨를 구분하기 위해 봄·여름·가을·겨울 사계절의 명칭을 붙인 것과 같다. 따라서 모든 서양 화가의 유파를 확실하게 판단할 수 없다. 화풍의 변화 원인과 순서를 파악한다면 서양화의 역사에서 체계를 발견할 수 있을 것이다. 이해할 수 없다거나 무엇을 따라야 할지 모르겠다고 고민할 필요가 없다.

갔는데 그가 가진 유대인으로서의 본질이 파리 문화를 만나면서 폭발했습니다. 1914년 러시아로 돌아온 그는 전혀 새로운 시각으로 고향을 바라보게 되었고, 더 깊은 자극을 느끼면서 참신한 작품을 더 많이 창작했어요. 〈생일〉은 마르크 샤갈이 아내와의 즐거운 신혼생활을 표현한 작품이에요.

(2) 다다이즘(Dadaism) − 20세기 초에 등장한 참신한 화파

1920년 2월 5일, 파리에서 열린 총회에서 '다다'의 창립이 선포됐어요. 다다이즘을 이끈 사람은 트리스탕 차라Tristan Tzara입니다. 유명한 화가로는 프랜시스 피카비아Francis Picabia(1879-1953)가 있어요. 다다이즘의 그림은 모두 패턴 형식이에요. 예를 들어, 직선, 원, 곡선에 문자를 넣어 그림을 구성하고 그림의 제목은 '누구의 초상'이라고 붙였어요. 이들은 전통을 전혀 신경 쓰지 않았어요. 자신의 마음을 표현하여 같은 화파의 사람에게 전달하는 것이므로 기호나 패턴으로 표현해야 한다고 주장했어요. 따라서 다다이즘의 작품은 같은 파 사람들만 이해할 수 있었죠. 마치 종교나 언어처럼 보였고 실제로 예술처럼 느껴지지 않아요.

다다이즘은 미래파와 마찬가지로 회화에 국한되지 않고, 문학에도 영향을 끼쳤어요. 다다이즘은 이후 르네 미그리트, 달리 등 초현실주의로 이어졌습니다.

내 손 안의 교양 미술

초판 1쇄 발행 2020년 8월 17일

지은이 펑쯔카이
옮긴이 박지수
디자인 디자인 잔
인쇄 · 제본 한영문화사

펴낸이 이영미
펴낸곳 올댓북스
출판등록 2012년 12월 4일(제 2012-000386호)
주소 서울시 마포구 연희로 19-1, 6층(동교동)
전화 02)702-3993
팩스 02)3482-3994

ISBN 979-11-86732-50-2 (03600)